陳建仲

看見，
林佳龍

序　　P R E F A C E

看見那看不見的 ／ 陳建仲

2005 年，我在出版界好友宋政坤引薦下認識了林佳龍。當時他剛卸下新聞局長一職，有意投入隔年台中市長選戰。在那之前對他的理解多來自報章媒體，看他與在野黨立委雄辯滔滔，義正詞嚴地為行政院的政策辯護，原以為他是個有些傲氣且說話鋒利的政治菁英，見到他本人後，卻發覺與我既定印象完全不同，私底下的他文質彬彬、謙恭有禮，感受到一般民眾應該和我有同樣誤解，因此想用鏡頭來呈現他被隱藏的那面性格，沒想到就這樣一路橫跨了 17 個年頭。

不過，講起我第一次和林佳龍結緣，並非始於 2005 年，得要追溯到 1987 年。當時我在世新念專四，那個年代的大專生只熱衷個人感官逸樂，生活日常除了打工、約會，就是辦舞會、參加校際聯誼、搞社團活動等，對國家大事可說是毫不關心，直到由台大學生發起的「自由之愛」活動，學生運動才像星星之火般引燃蔓延，漸漸喚醒大學生對校園民主的自由意識。這個運動深深影響當時的五年級生，後續醞釀成「野百合學運」，正式開啟台灣一連串民主改革之路。

林佳龍正是那場「自由之愛」運動的核心成員，那時我深受激勵，多次前去台大「大新社」取經，看了許多活動影帶，林佳龍的身影一直留在我心中。當年的我剛接觸攝影不久，拍攝的題材多是一些無關痛癢的風花雪月，日後才把焦距逐漸對向在這片土地上生活的人們，開始關注社會弱勢和偏鄉部落，從原本被家庭學校保護的溫室中走出來，看見真正人間百態。回想當年，林佳龍雖和我是同一世代，卻像是啟蒙我思想的先驅者。

從事攝影工作至今已逾 32 年，因緣際會接受很多專業人士委託拍攝人像，其中以藝文界人士及作家居多，但受委託拍攝的政治人物，卻寥寥可數，唯獨對林佳龍例外，這是我攝影職涯中相當罕見之事。一方面可能是回應年少時受到林佳龍啟發的因緣，另方面也是感念老友宋政坤的鼓勵，他始終對我寄予厚望，也十分尊重我對攝影藝術的掌握。

這些年來，我透過鏡頭觀察林佳龍的轉變，看著他從一個剛開始連如何跟民眾握手都不太會的政壇菜鳥，到現在已經能夠很自然地與民眾打成一片。在不同場景中，他時而滔滔不絕地跟民眾論述政策，時而熱情洋溢地與同志相互扶持，生活中與太太相濡以沫，面對媽媽時的真情流露……。在我心中，他像一位雄才大略的政治家，更像一個博學健談的老朋友，始終背負著對土地未來的使命。時間或許改變了我們的外貌，歲月也讓我們學會謙卑與柔軟，然而沒變的是，當年「自由之愛」那個願意犧牲個人利益、敢於挑戰威權、甘心為理想努力不懈……，那個年輕鋒芒的靈魂，自始至終還在他身上。

歲月無常卻總會留下線索，鏡頭裡的林佳龍，有意氣風發、蓄勢待發，也難免見他沮喪落寞，但回首檢視一路軌跡，他總能在失意時迅速爬起，肩負起對人民一次次更重大的責任與使命。期望透過一張張平實的影像，重新認識並看見林佳龍。於我而言，從 19 歲那年和林佳龍結下因緣，直至 18 年後才和他相識，並開展了一段 17 年的影像之路，在這段漫長過程中，台灣經歷了兩次政黨輪替，林佳龍也從一個挑戰威權的人，蛻變得更柔韌宏觀，成了能給人民帶來夢想的人。

拍照那天，陽光灑落他的身後，風中吹起歷史的記憶，在看見與看不見的歲月裡，那個從年輕就為民主價值、為人民福祉努力不懈的身影，和這片土地合而為一，勾畫出一幅美麗的未來願景。

目錄　　CONTENTS

序————看見那看不見的／陳建仲　　　　　　　　5

序　　幕——承擔　　　　　　　　　　　　　　11

第一幕——堅持初衷　　　　　　　　　　　　　19

第二幕——裁縫師之子的政治路　　　　　　　　31

第三幕——群而不黨　　　　　　　　　　　　　47

第四幕——走進人群　　　　　　　　　　　　　61

第五幕——挫敗裡撿拾寶物　　　　　　　　　　93

第六幕——勇往向前　　　　　　　　　　　　111

第七幕——靈魂的伴侶　　　　　　　　　　　129

第八幕——獻給台灣的兒子　　　　　　　　　143

後　　記——他鄉是故鄉　　　　　　　　　　157

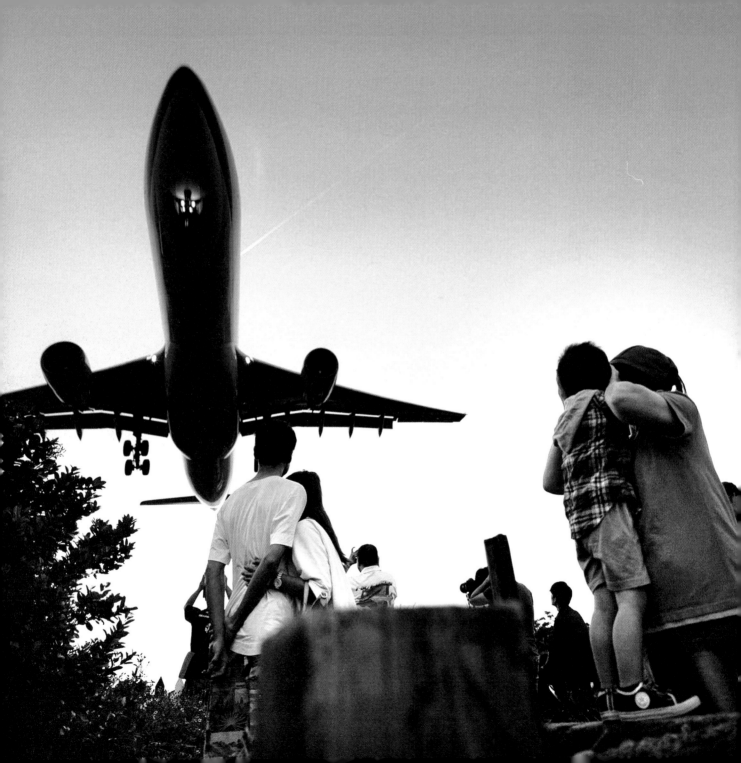

承擔

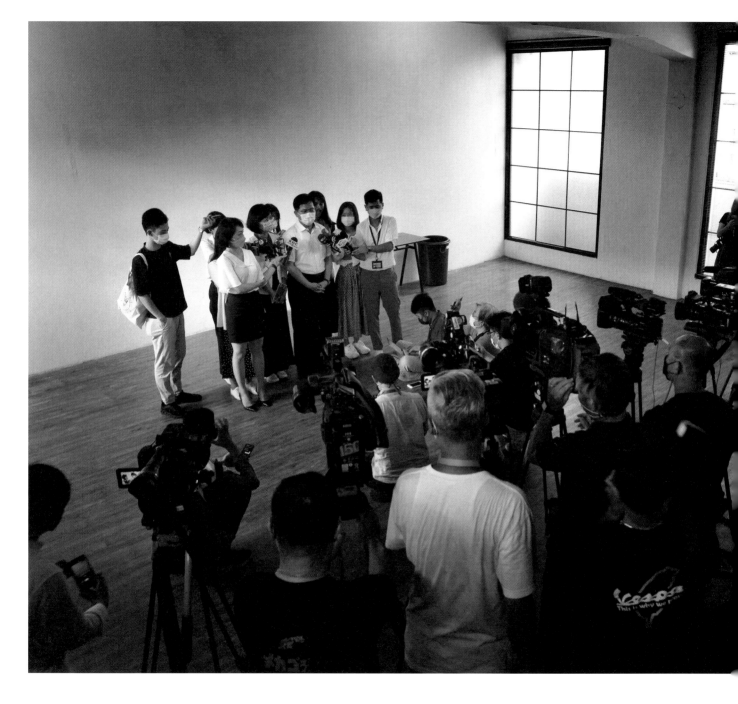

以市民為主，跟城市共生
這是我們的責任
讓我們一起勇敢去承擔！

—— 林佳龍

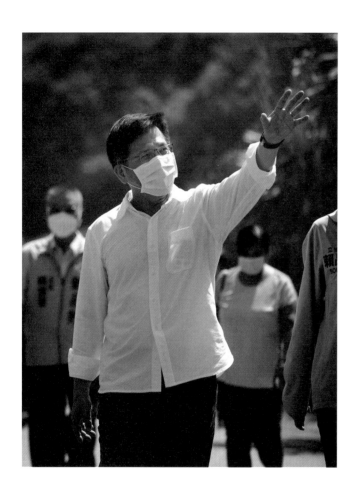

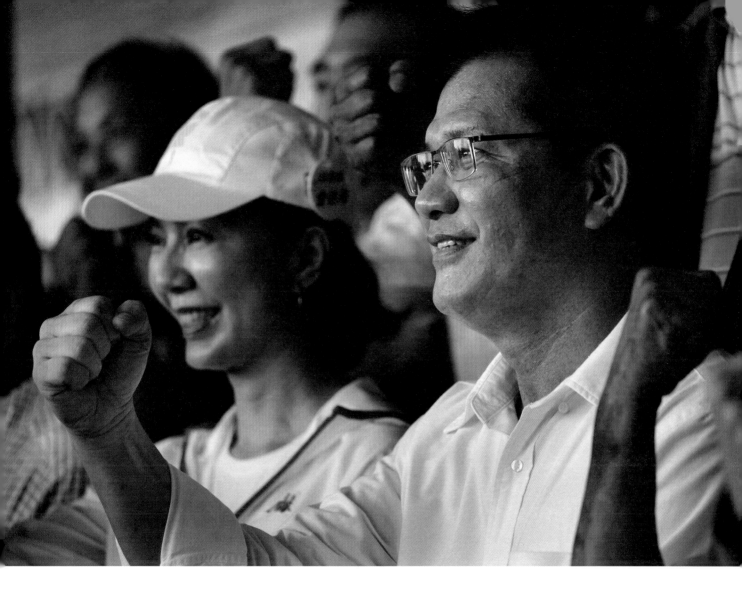

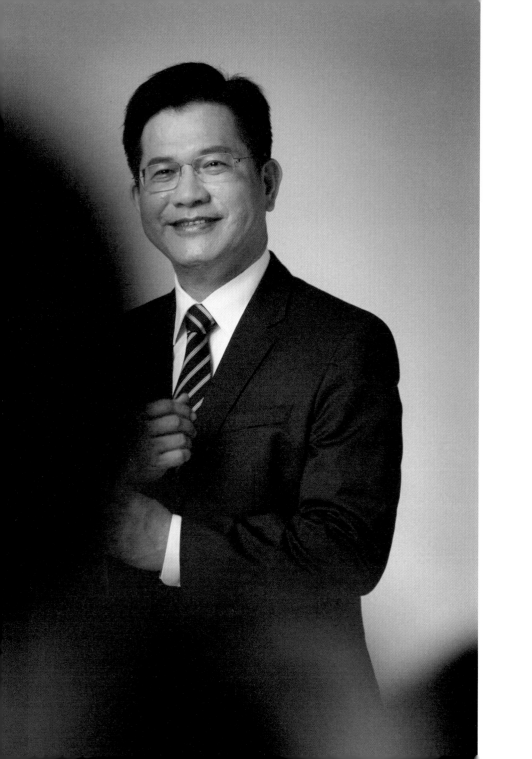

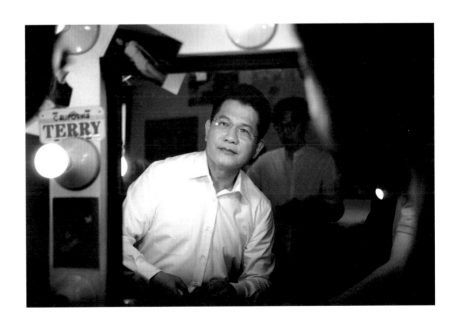

第一幕

堅持初衷

如果有心要從事公共事務，
我始終堅信，基於奉獻的初衷，
從政才有真正的意義。

——林佳龍

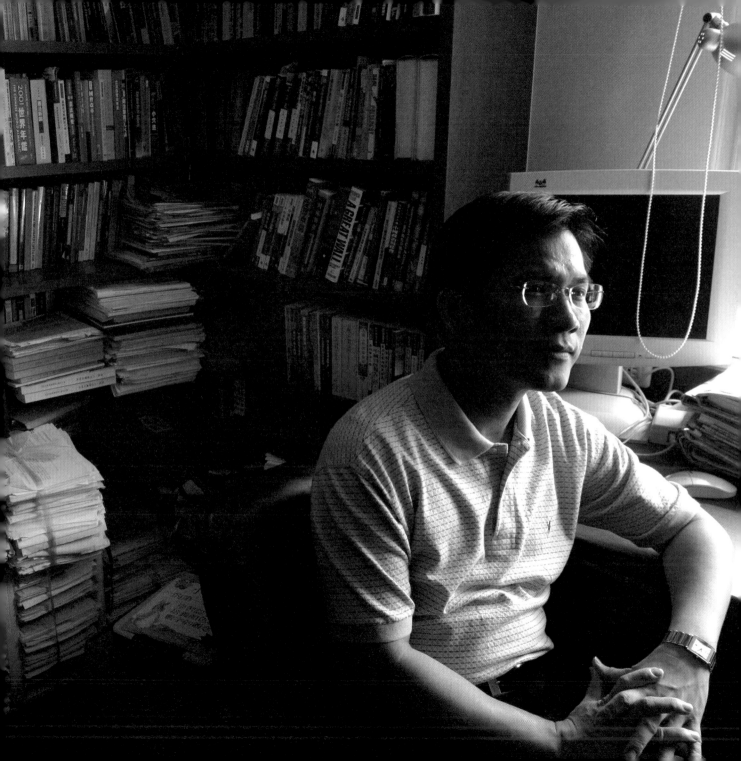

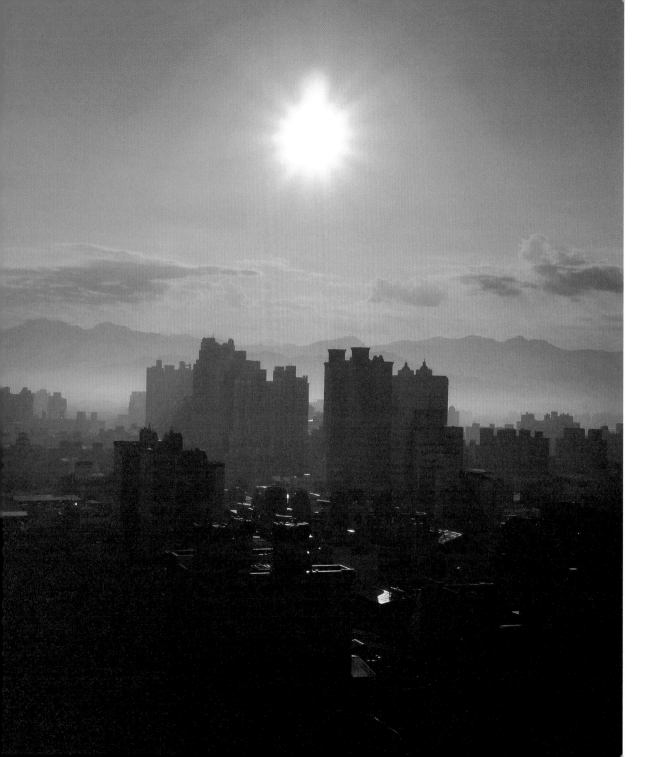

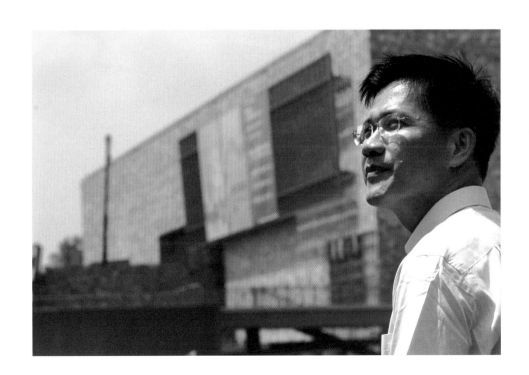

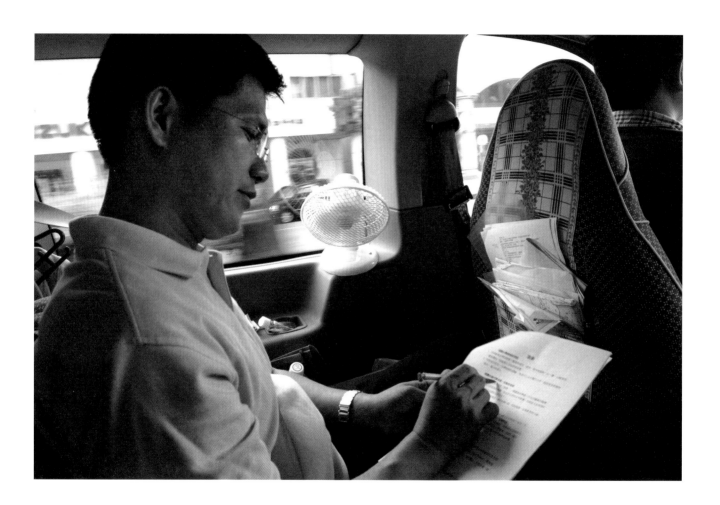

從政其實是在做社會療癒，因為每個人都有不同的生命歷程，
只有彼此互相包容，才能慢慢找出可以讓大家一起變得更好的道路來。

——林佳龍

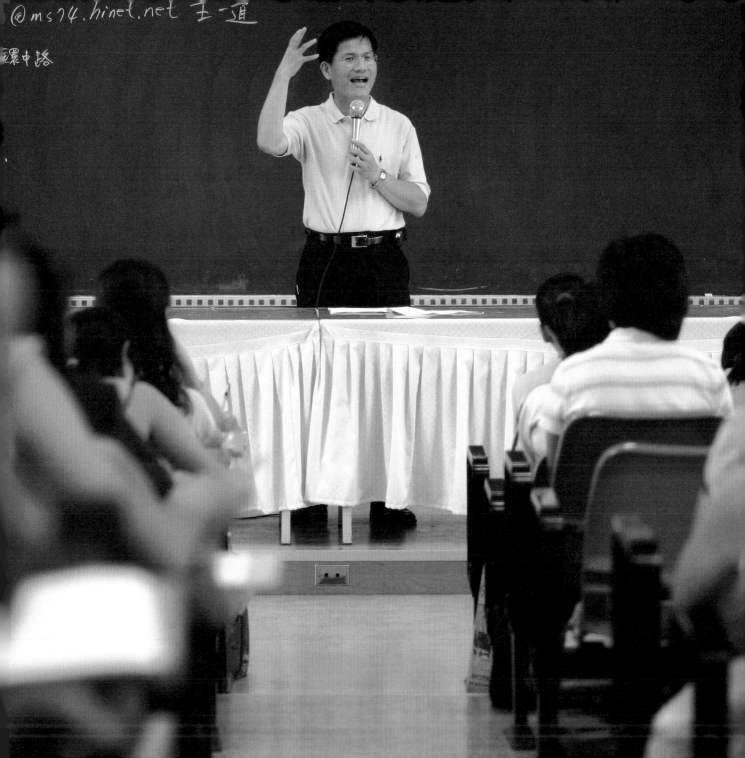

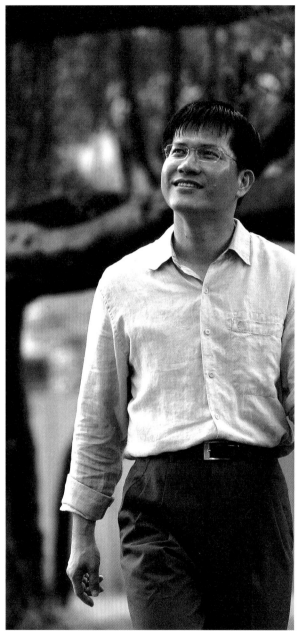

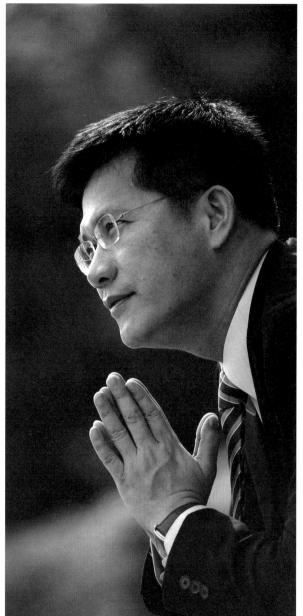

· 2005 ——————————————— 2011 ——————

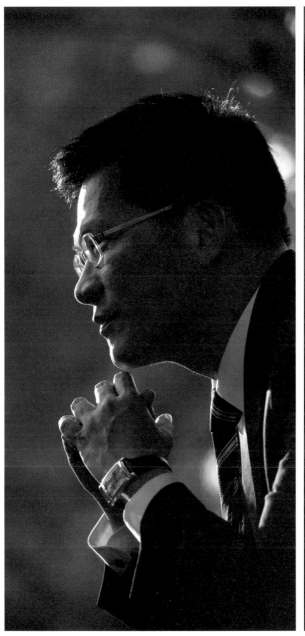

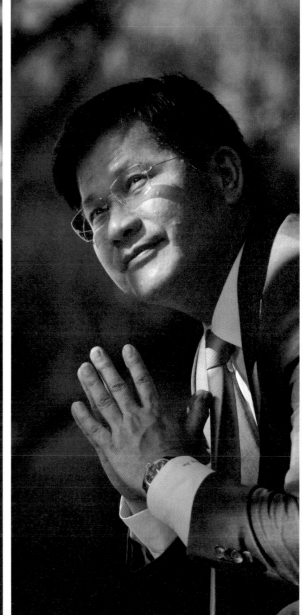

2013 ——————— 2022

第二幕

裁縫師之子的政治路

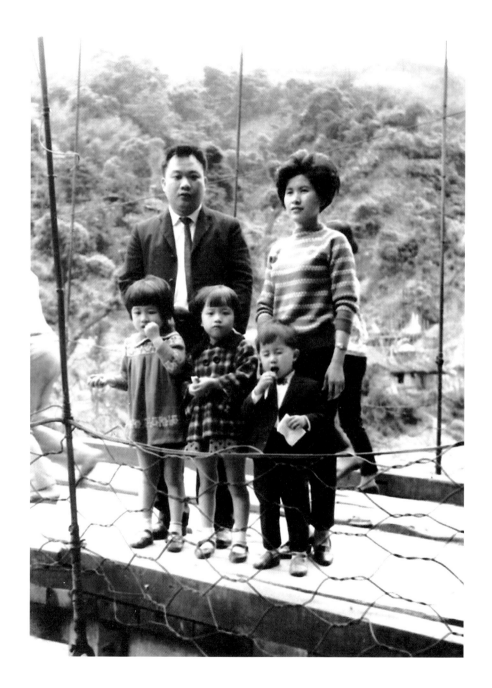

（照片提供／林佳龍）

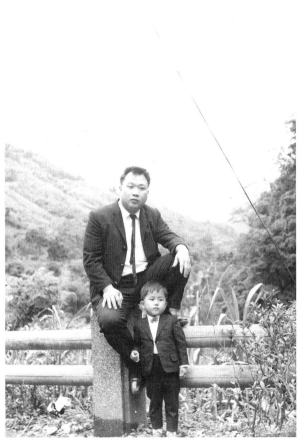

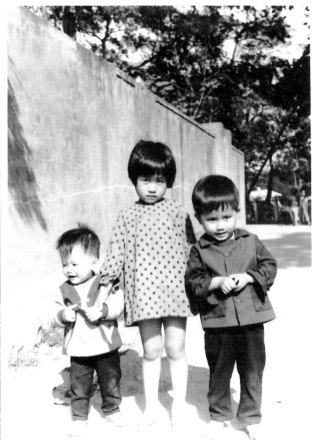

（照片提供／林佳龍）

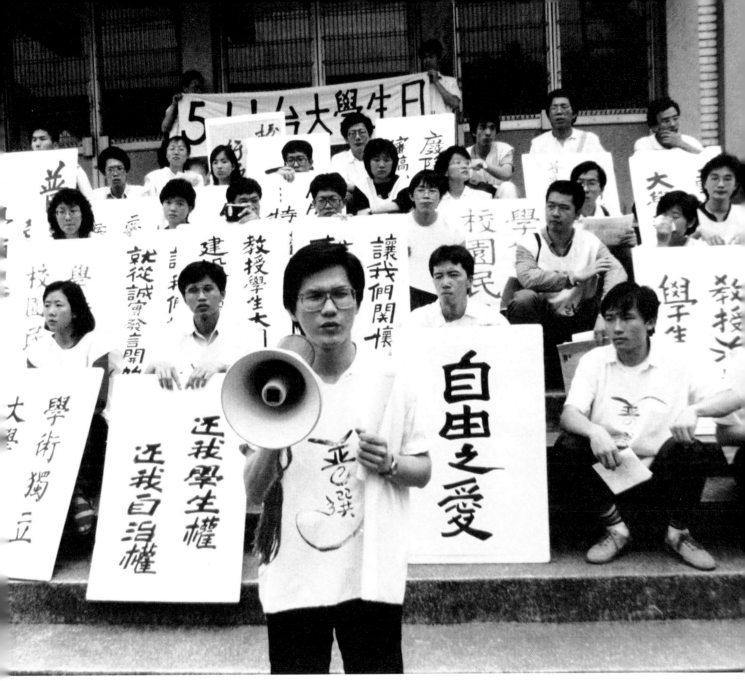

· 1980 年代的「自由之愛運動」堪稱是臺灣校園民主運動的啟蒙（照片提供／林佳龍）

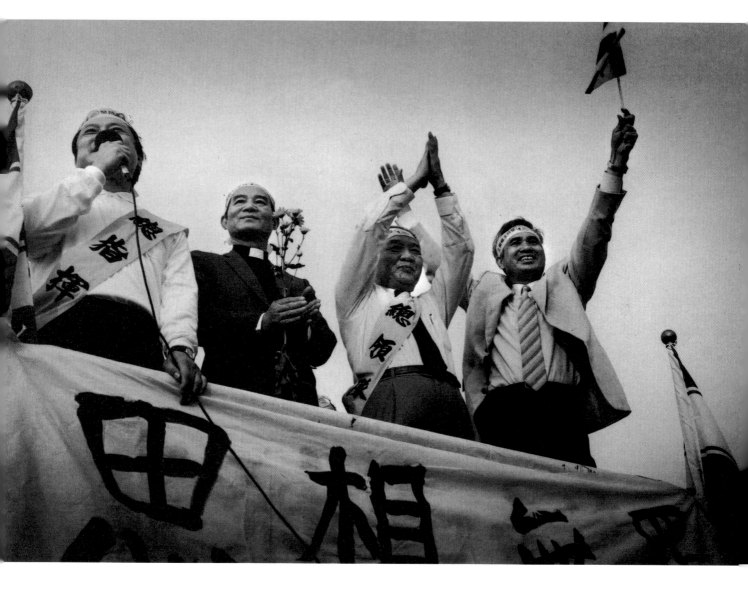

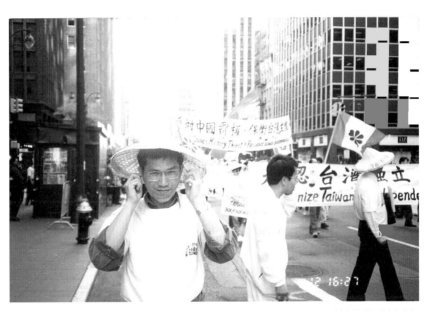

（照片提供／林佳龍）

民主要打破上層下層，
社會不該分天龍地虎，
民主政治的責任承擔應該要從基層開始，
而施展抱負的機會最好是由人民來賦予。

<div align="right">——林佳龍</div>

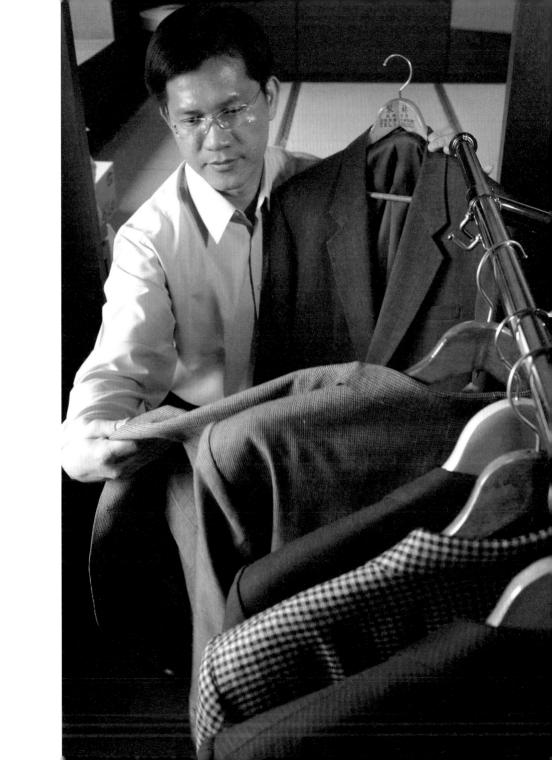

· 2005 ———————————————— 2013 ——————

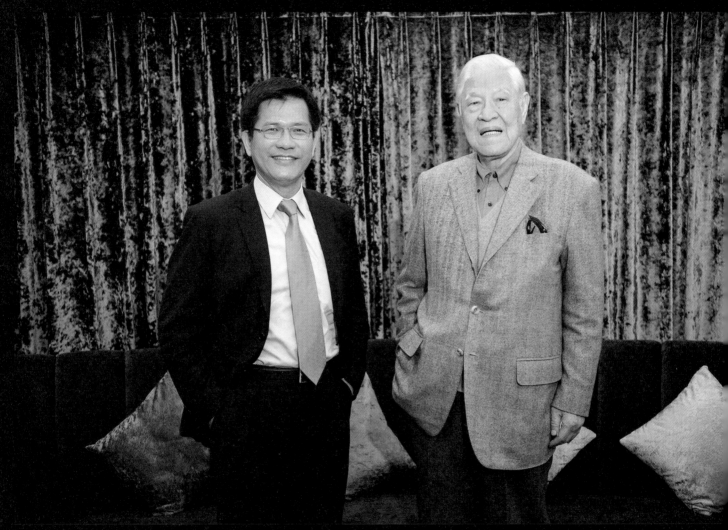

（照片提供／林佳龍）

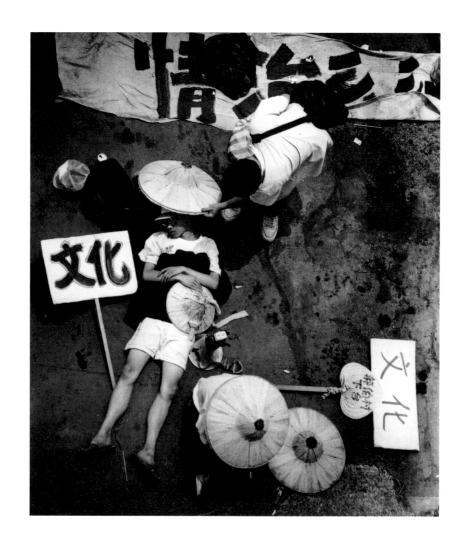

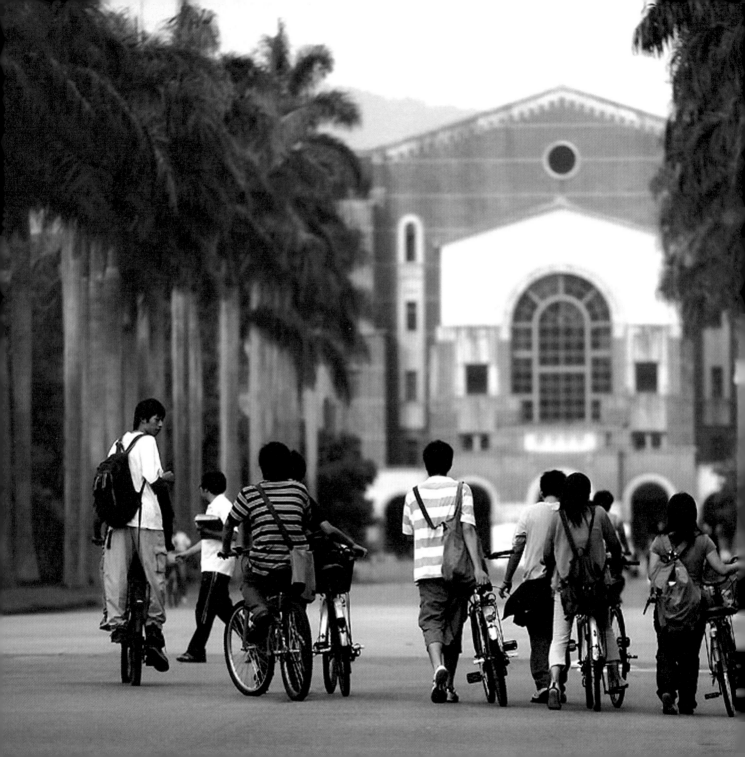

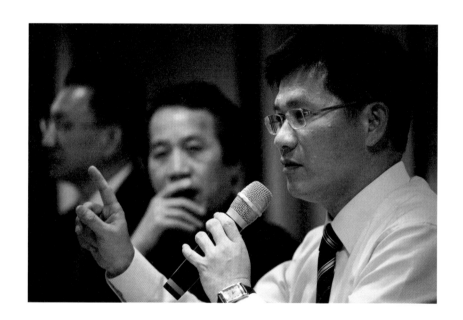

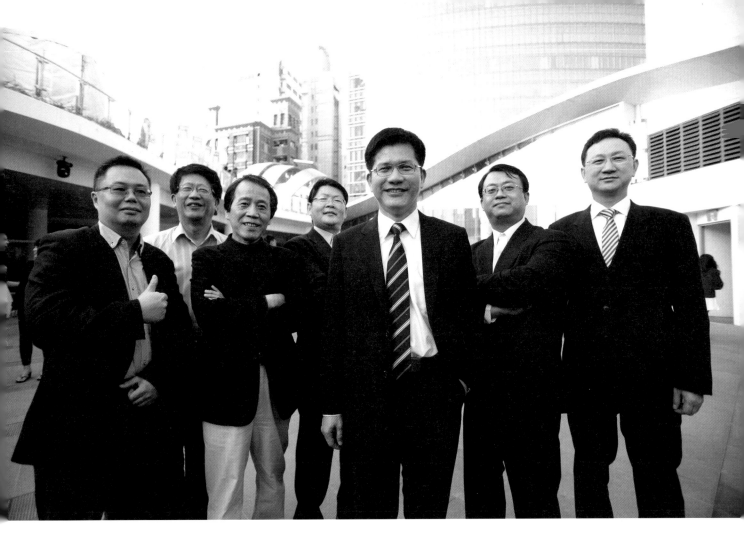

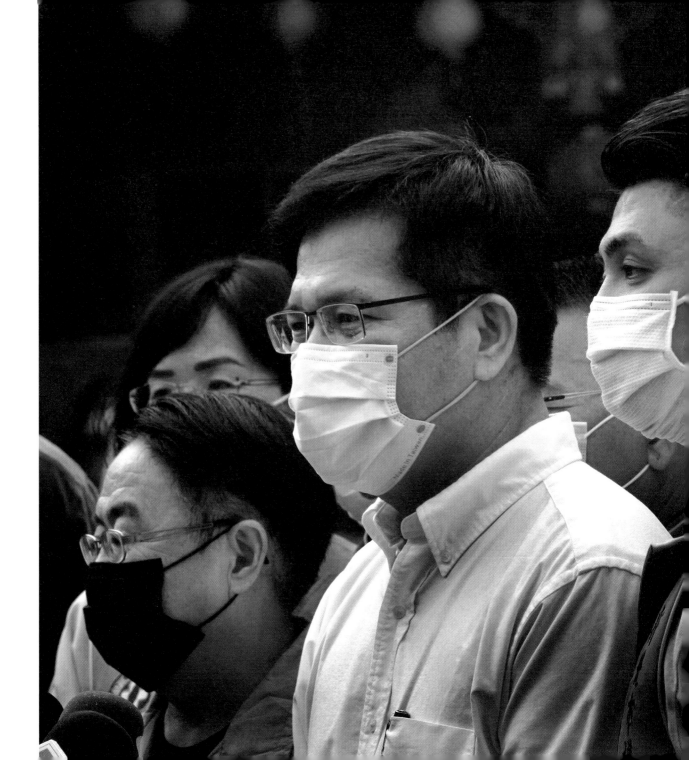

向右走，或向左走，
只要是做對的事，我完全沒有顧忌，
因為老闆也是這樣的人。

——陳文信

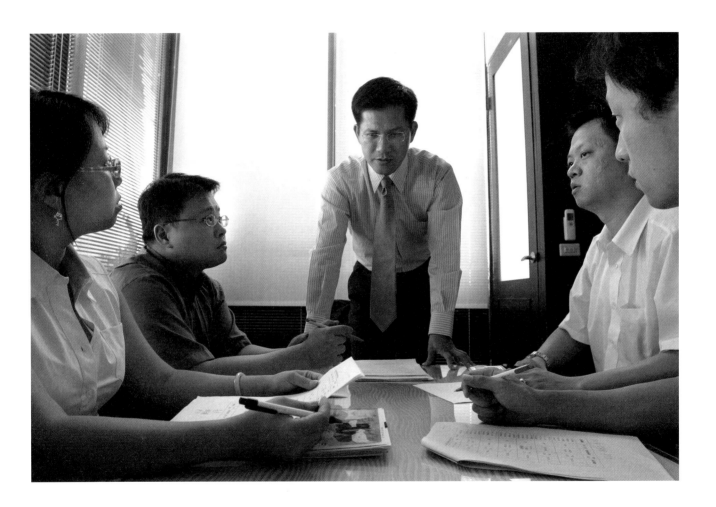

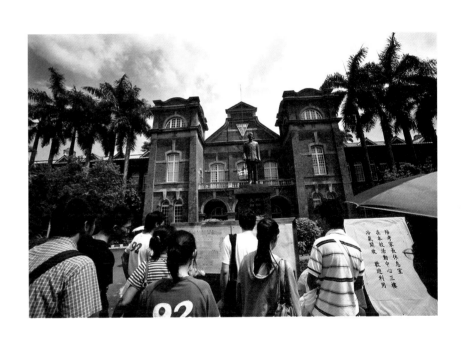

政治上所謂團隊，指的不是小圈子政治，也不是派系小團體，
而是領導人知人善任，為達到共同目標而不分彼此的一群工作夥伴。

——林佳龍

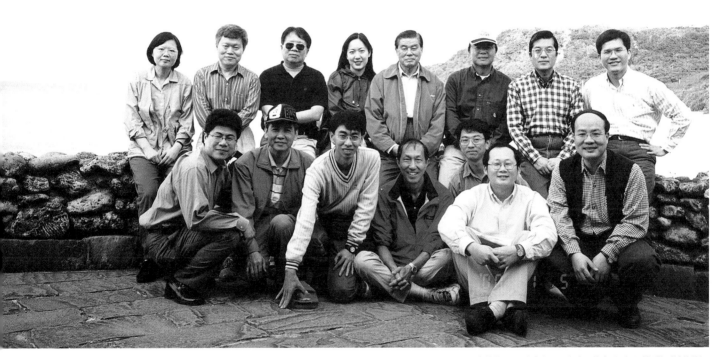

・李登輝時代的重要國安幕僚是一群「看不見臉孔」的官員（照片提供／林佳龍）

（攝影／楊素芬，照片提供／林佳龍競選辦公室）

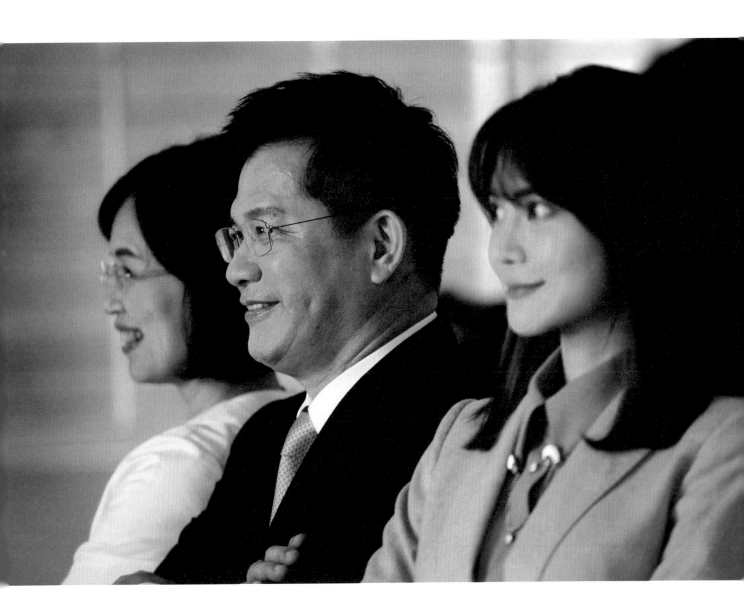

能夠讓人安居的城市，才算是美好的城市。
有歷史，有未來，才有我們思戀的故鄉。

——林佳龍

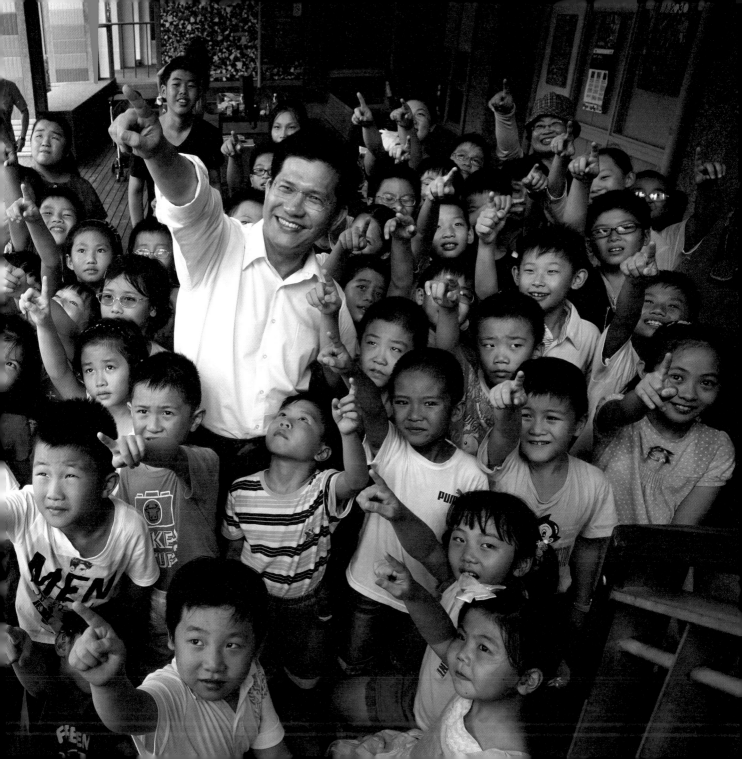

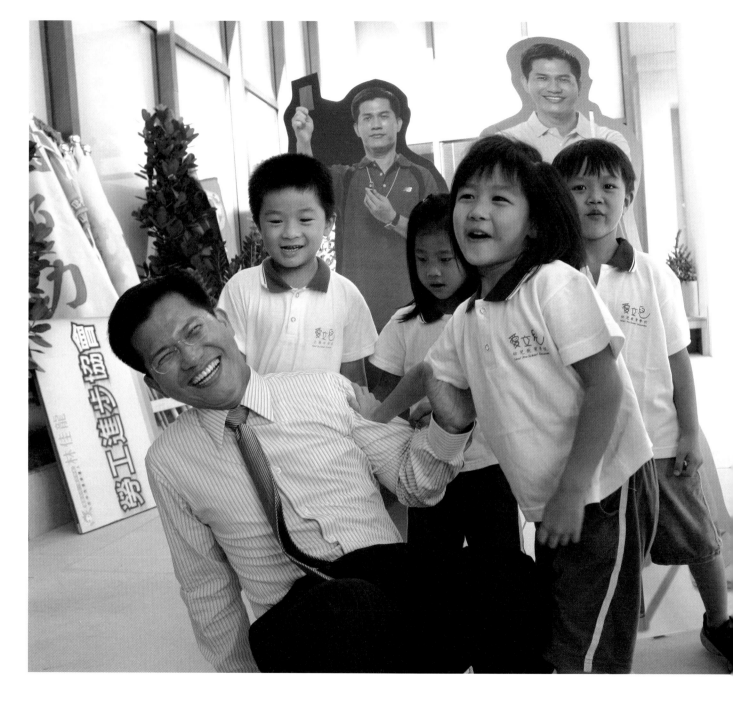

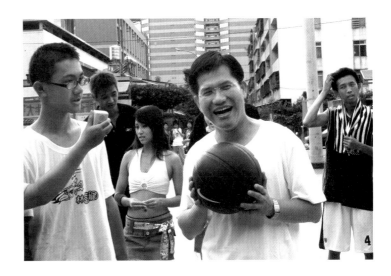

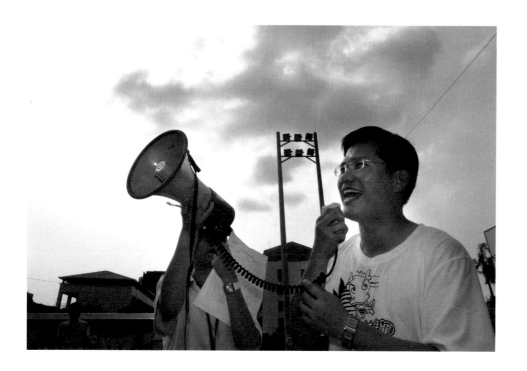

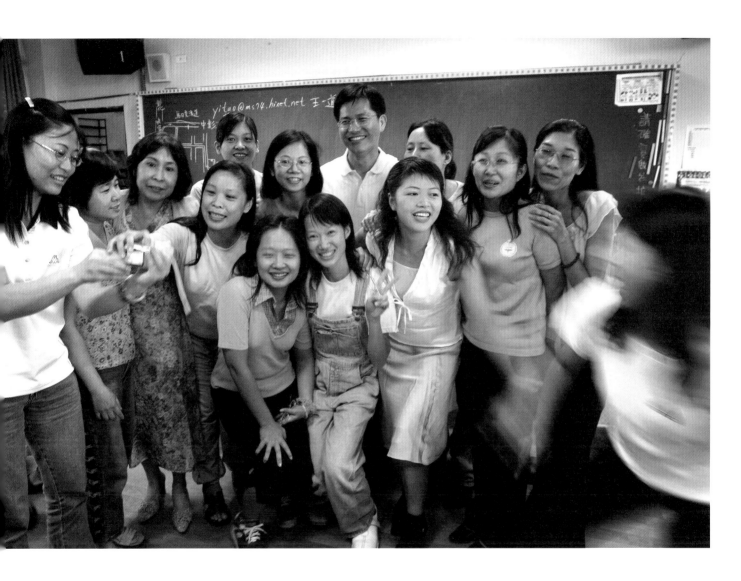

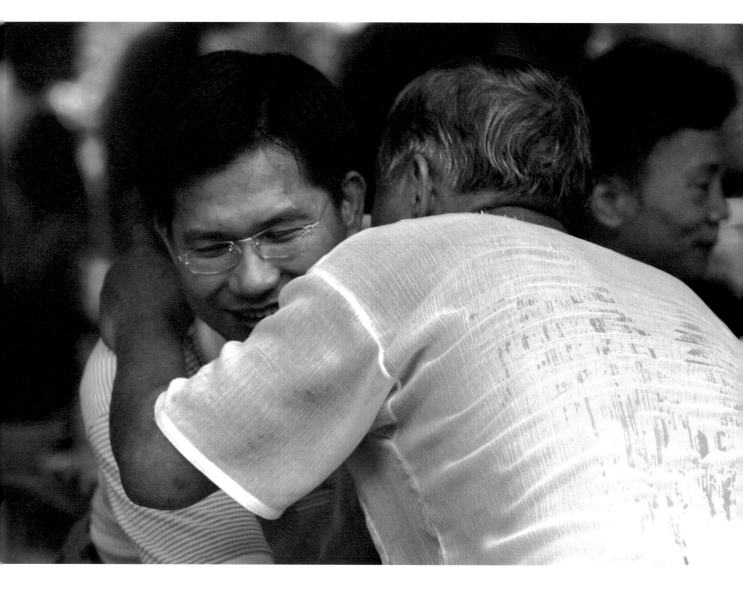

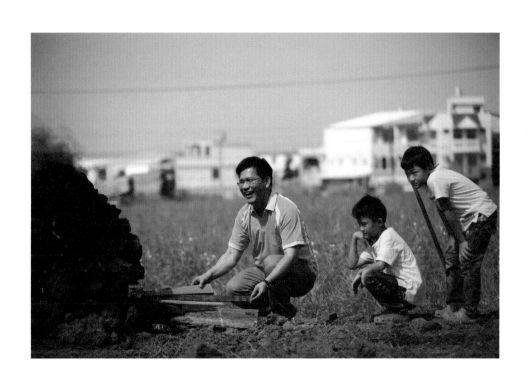

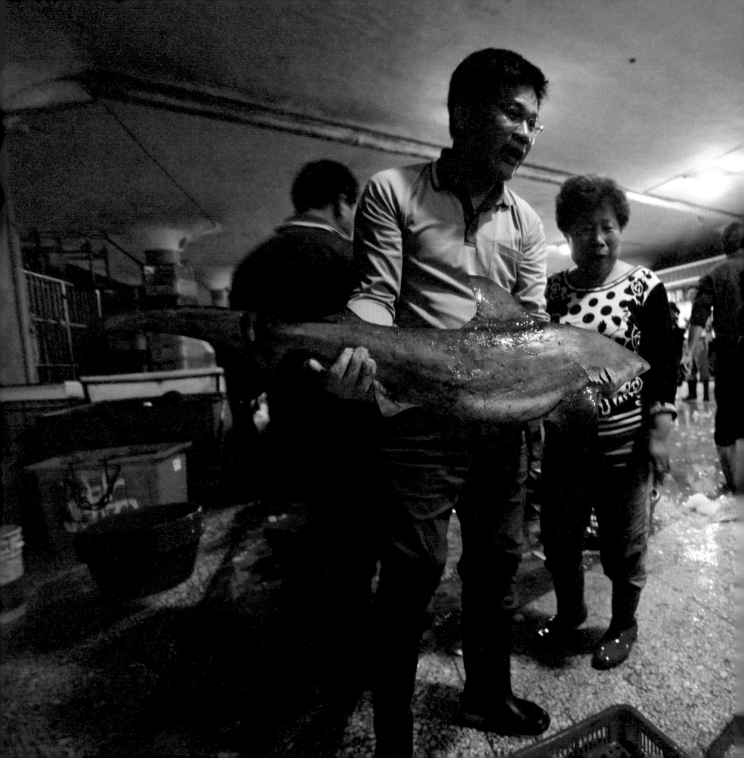

如何讓不幸的人能夠在苦難中找到信心，
在沮喪中找到愛，在困頓中找到尊嚴，
這是所有從政的人都要念茲在茲的責任承擔。

——林佳龍

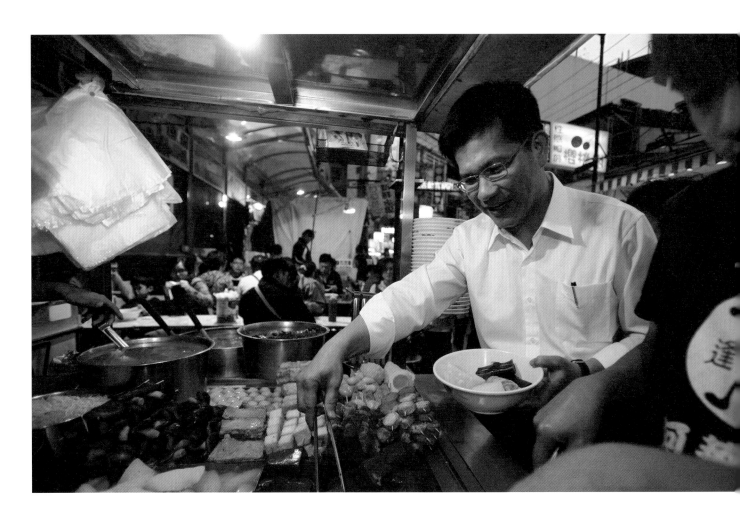

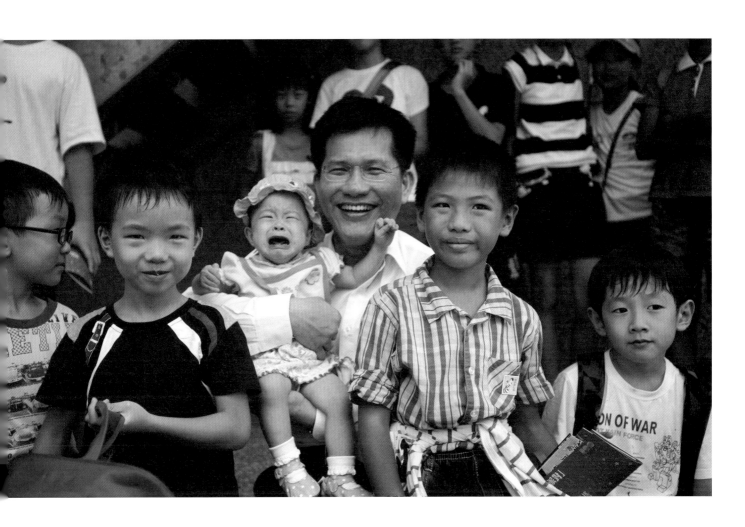

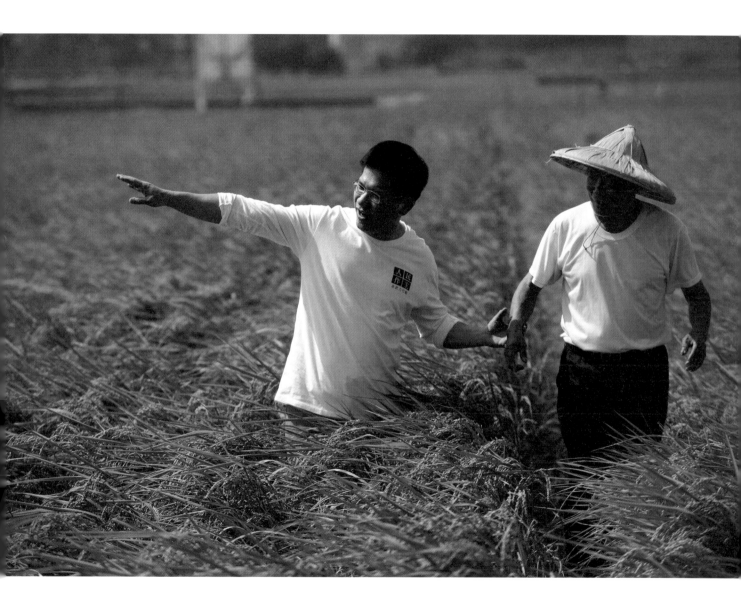

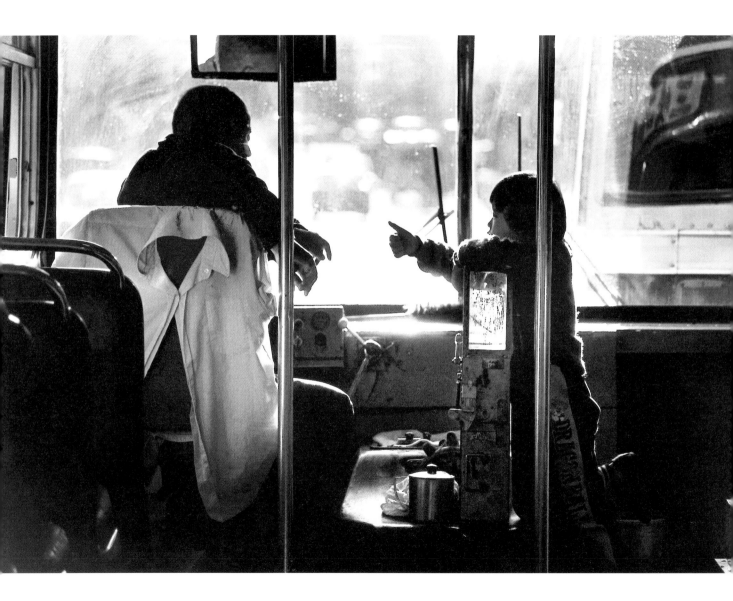

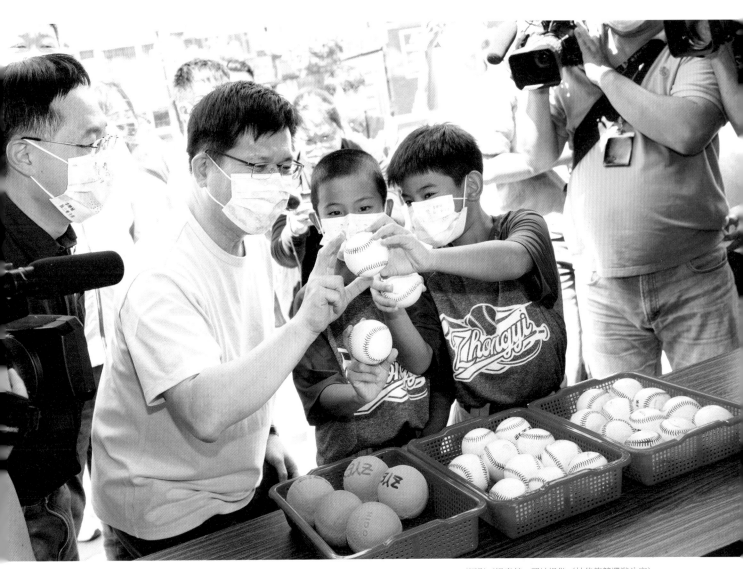

（攝影／楊素芬，照片提供／林佳龍競選辦公室）

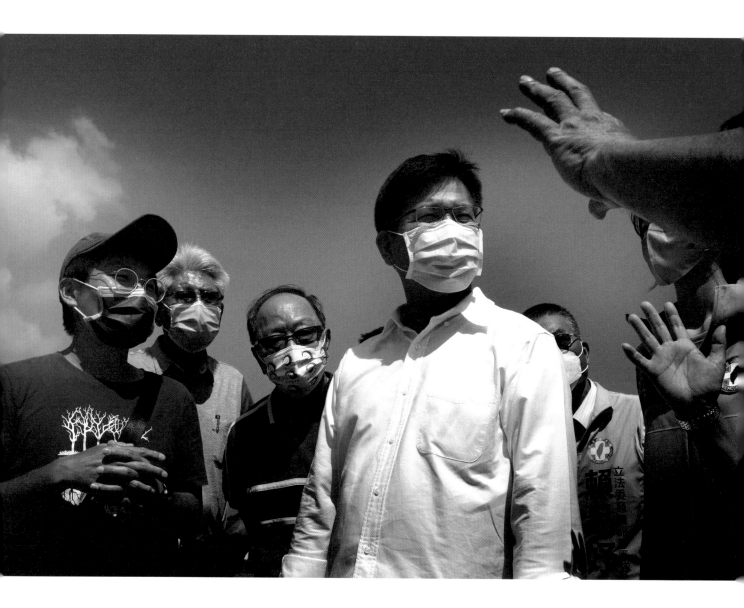

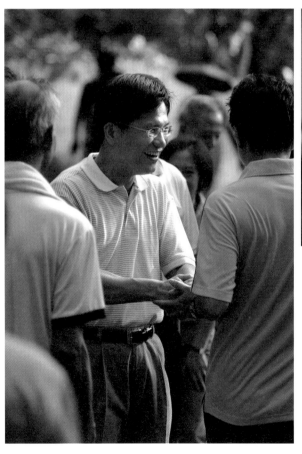

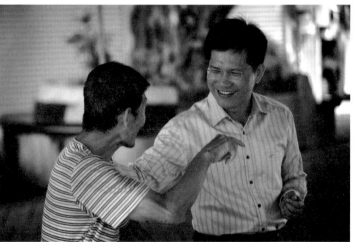

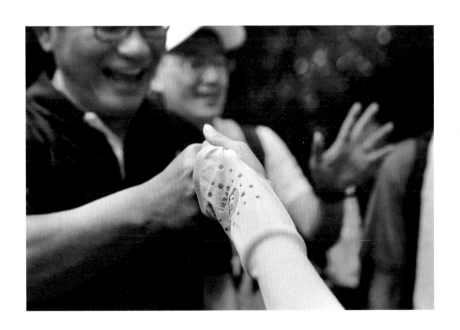

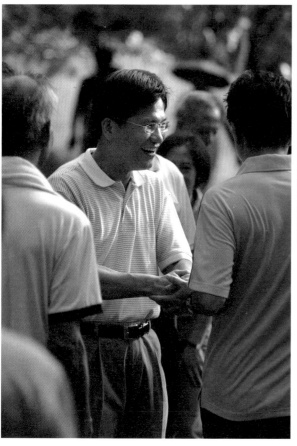

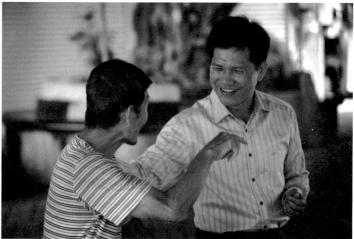

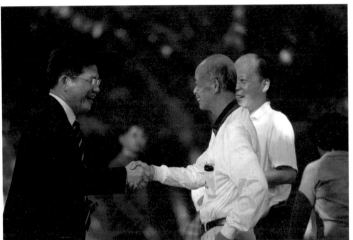

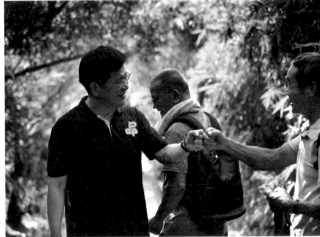

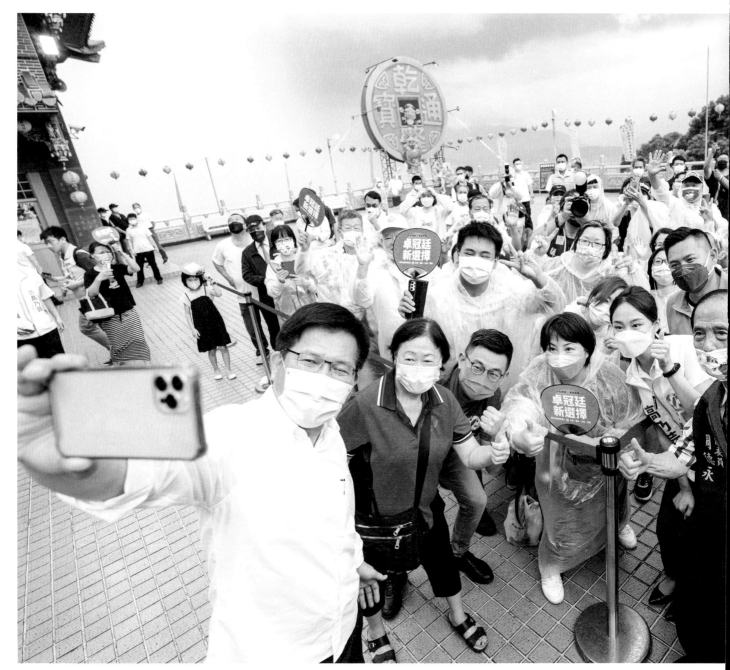

（攝影／楊素芬，照片提供／林佳龍競選辦公室）

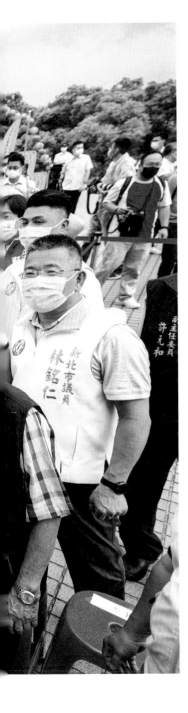

自然就好吧，你看他酒也不會喝，客套話也不會講，
如果哪一天他也變滑頭，只會空談，那人民恐怕都要離他遠去了！

——廖婉如

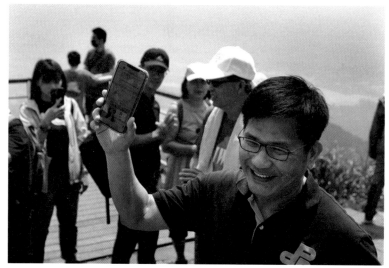

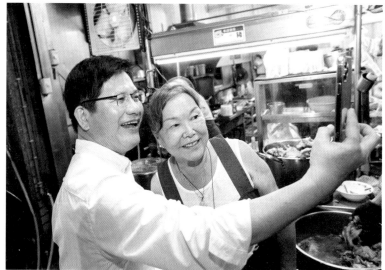

（攝影／楊素芬，照片提供／林佳龍競選辦公室）

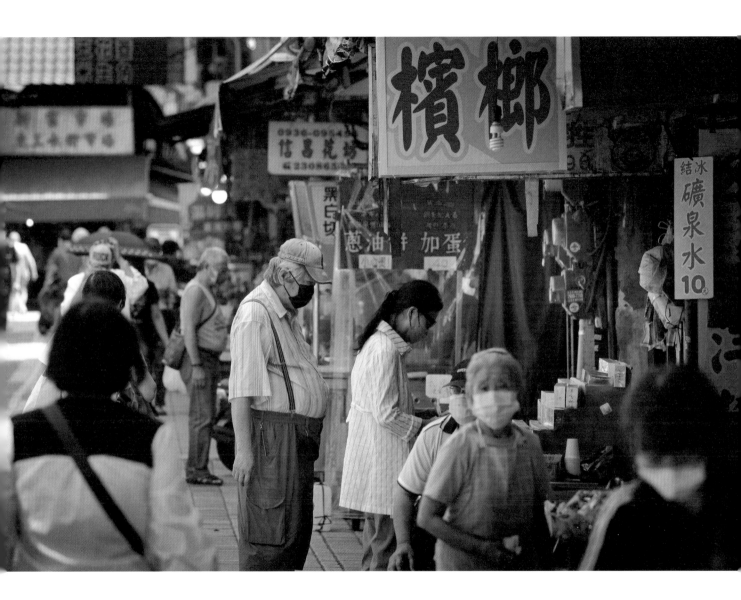

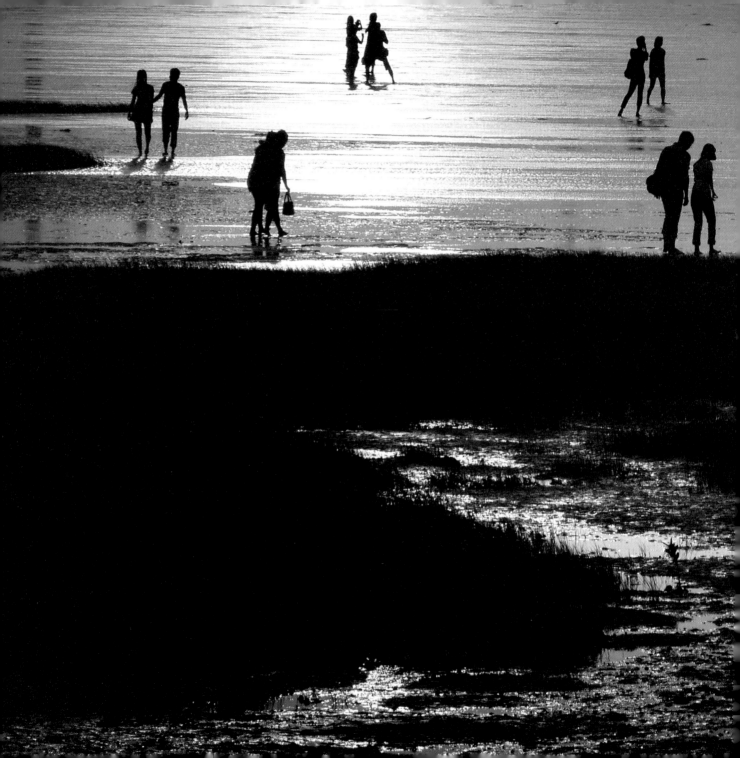

挫敗裡撿拾寶物

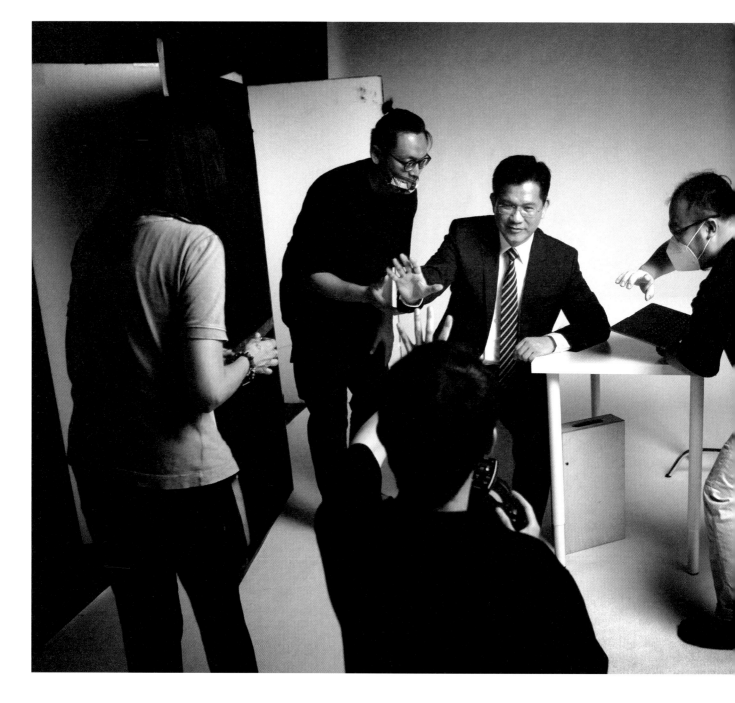

林佳龍相信有些事，就是需要時間來溝通，

他的尊重和等待哲學，練得很徹底。

很多時候在過程中會磨掉一個人的意志，但他始終堅持。

——呂佳穎

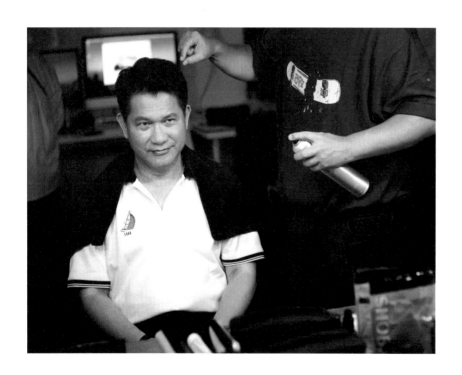

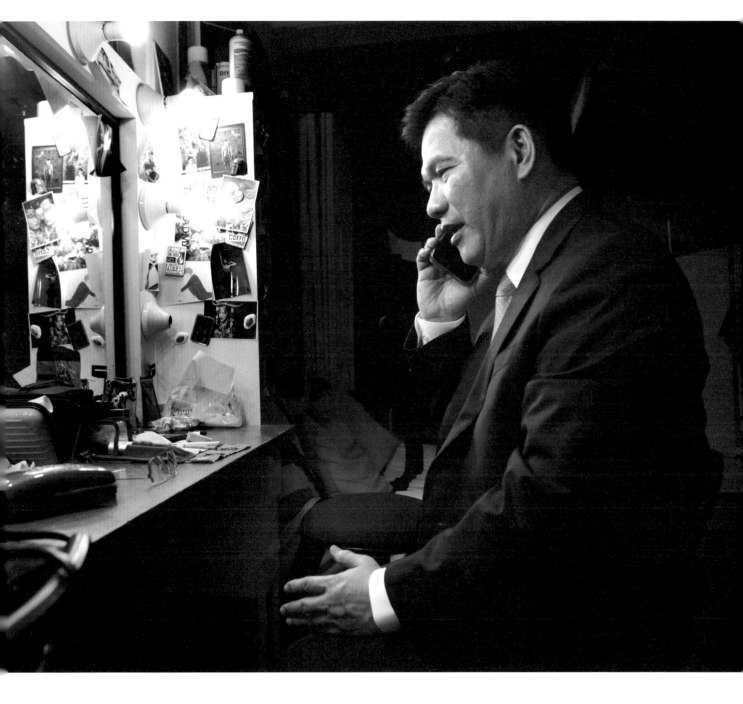

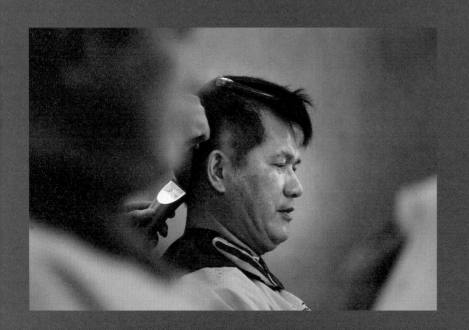

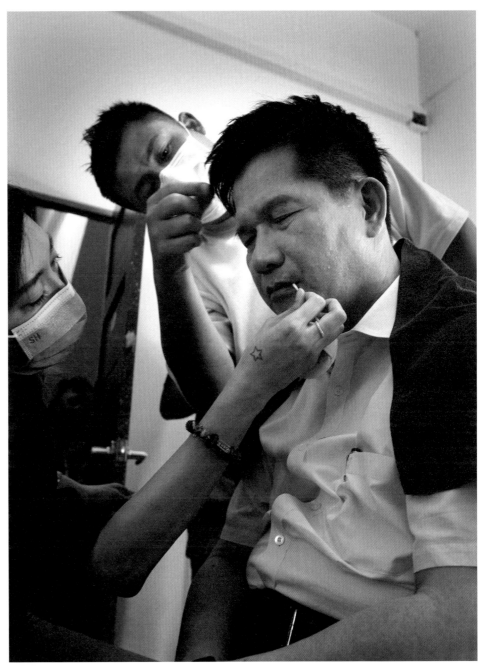

．政治這條路幾乎沒有休息的日子，在化妝的片刻間不小心睡著了。

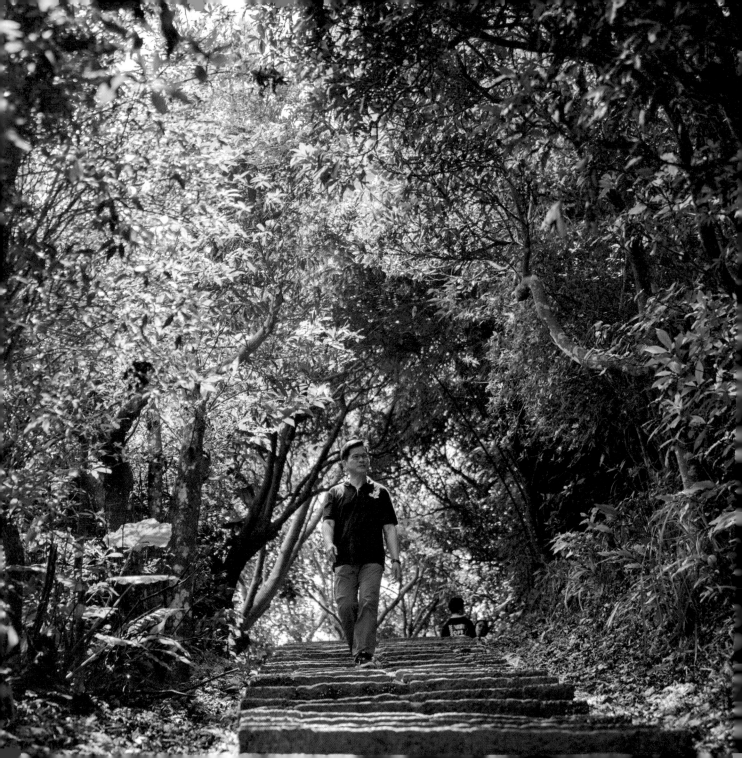

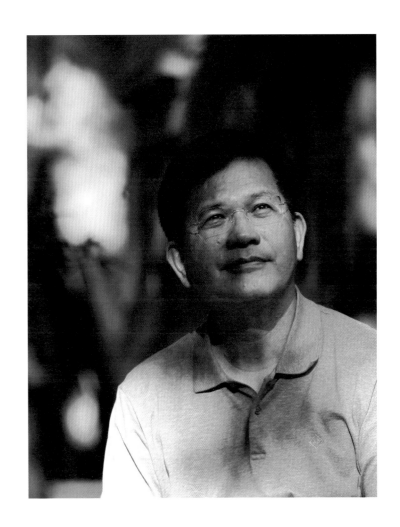

第六幕

勇往向前

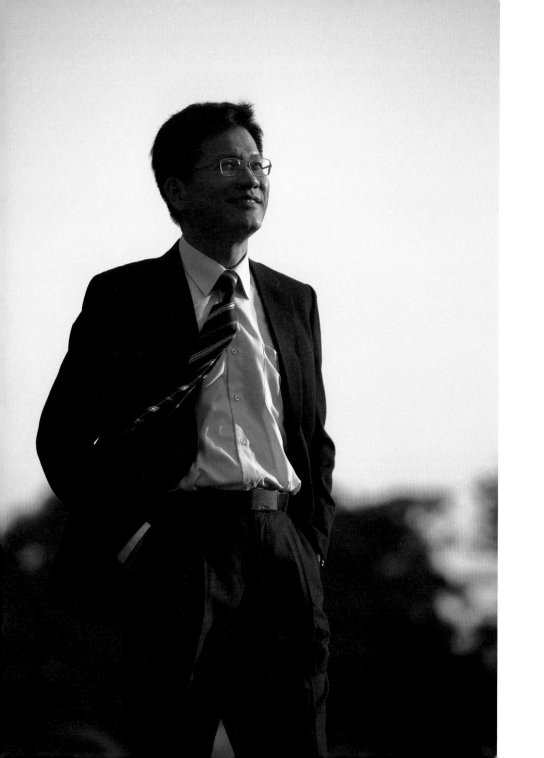

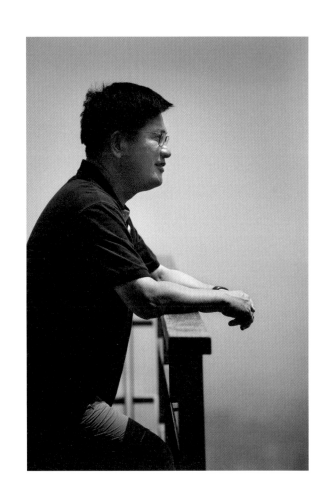

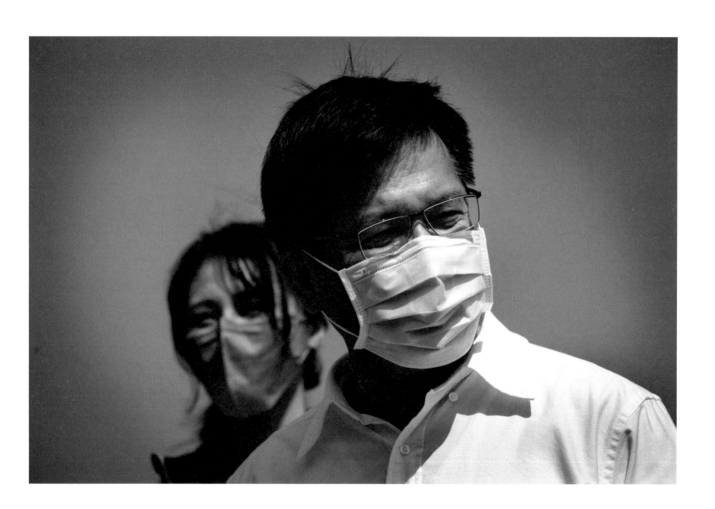

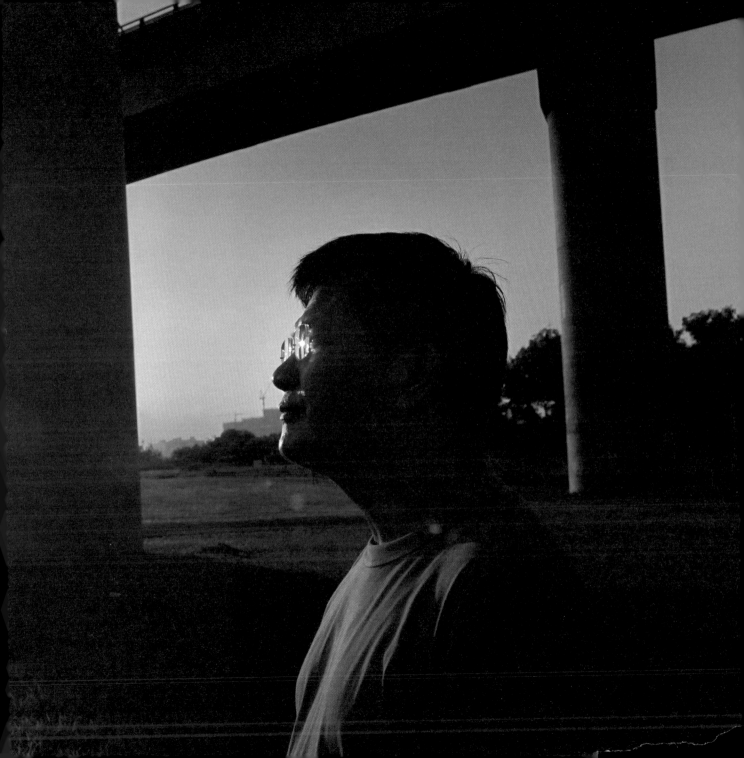

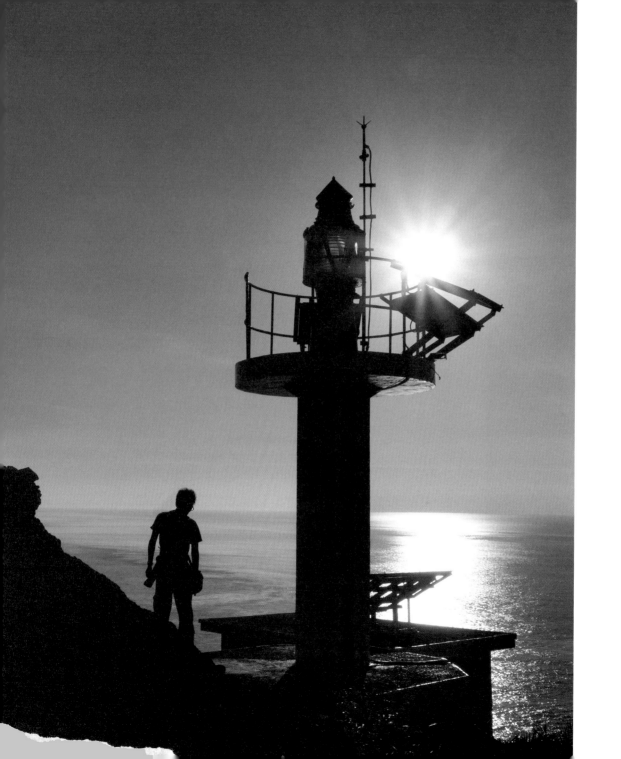

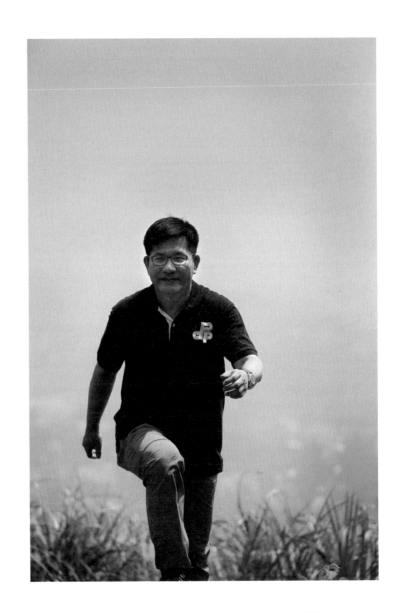

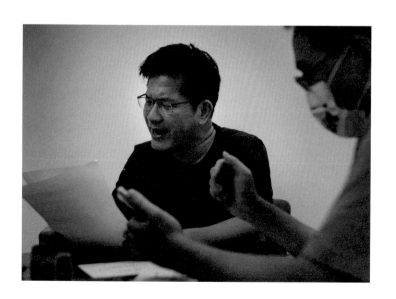

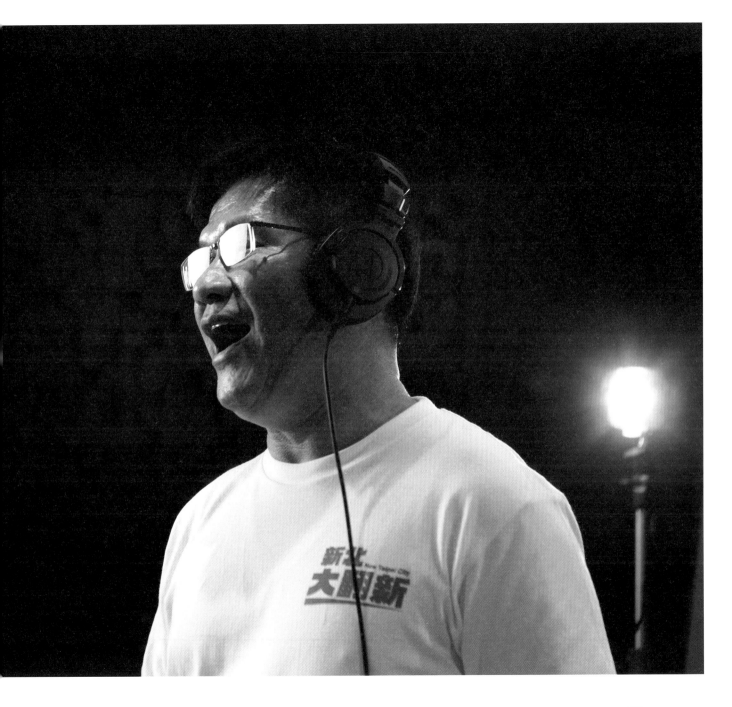

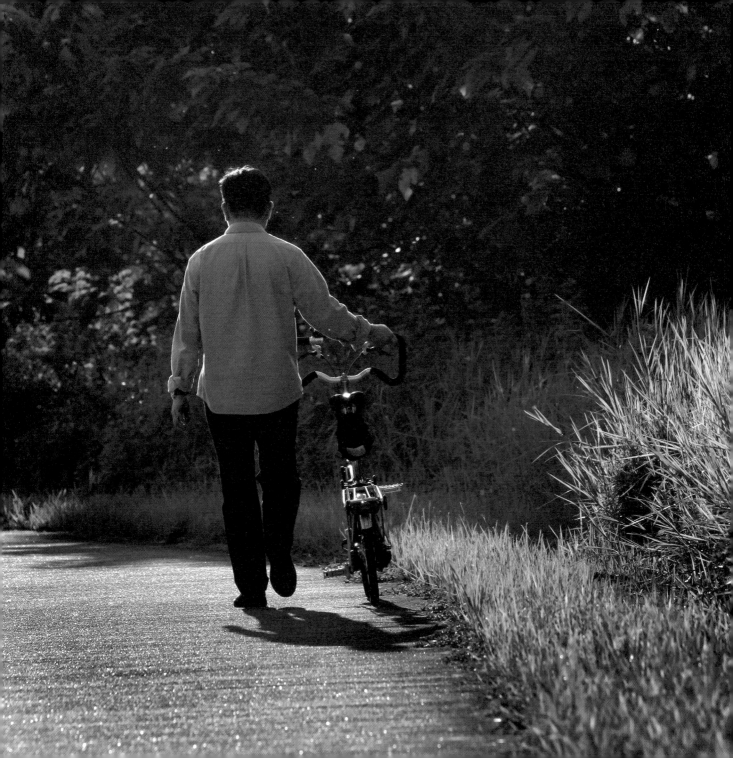

有的人只是來賭一把，賭輸就走人，

他輸了還會在那裡，跟你搏到底。

——龔明鑫

很多理想主義的人都會迷失，但他沒有，
有時還會反過來提醒我們，別走丟了。

——夏耘

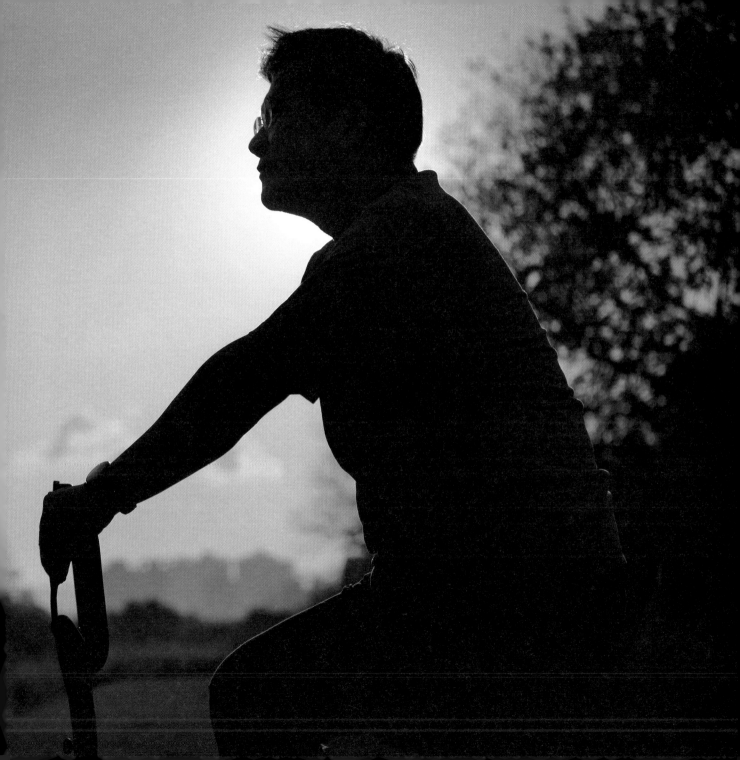

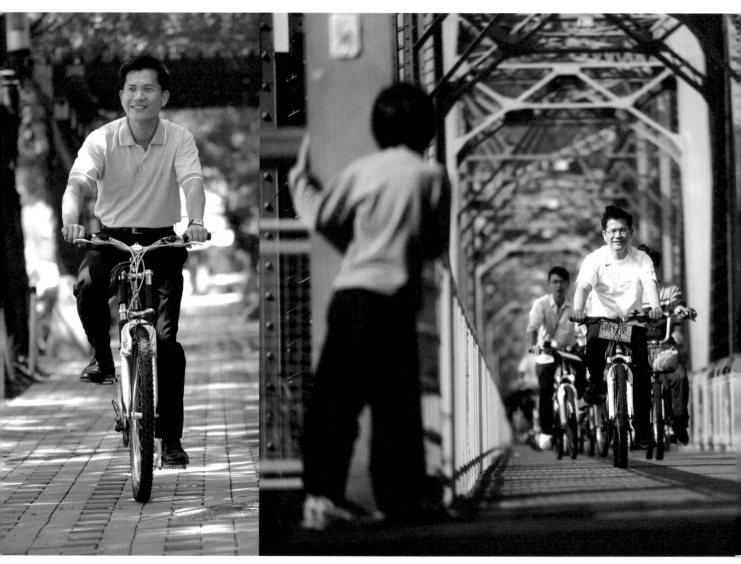

· 2005 ──────────────────── 2013 ──────────────

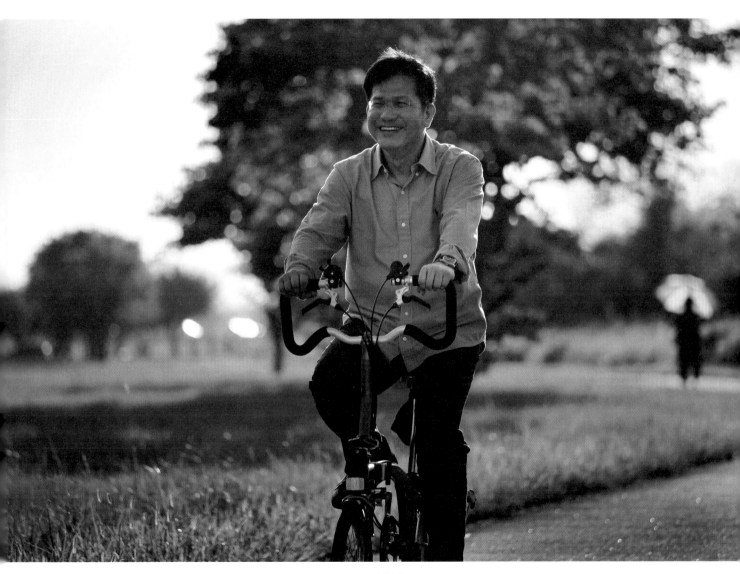

2022

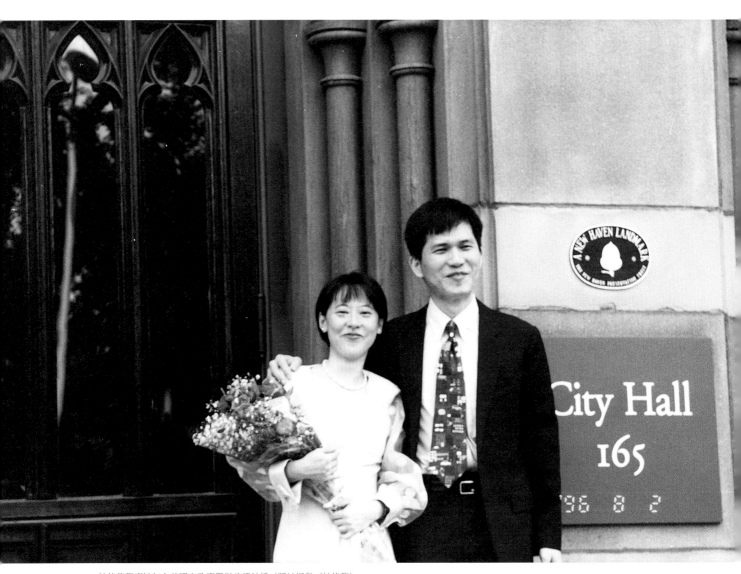

·林佳龍與廖婉如在美國市政廳舉辦公證結婚（照片提供／林佳龍）

婉如不僅只是我生活的伴侶、革命的同志，
更是我靈魂的夥伴，
我們有一種相知、相解、相依的生命關係。

——林佳龍

（照片提供／林佳龍）

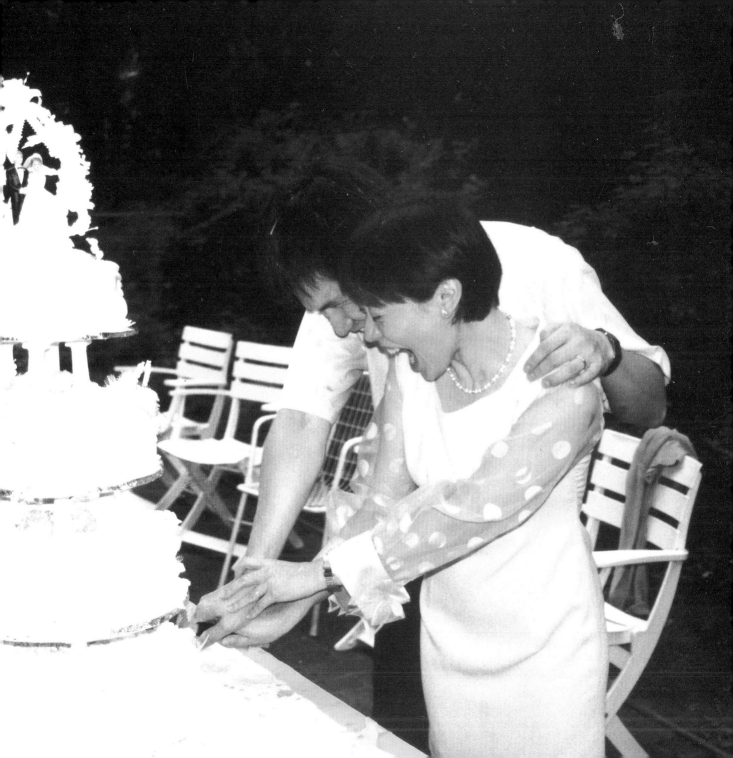

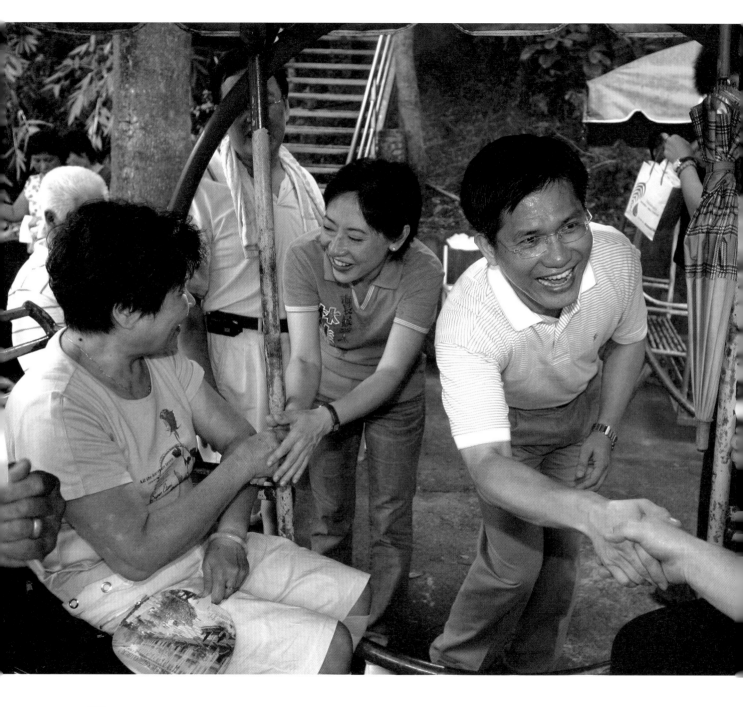

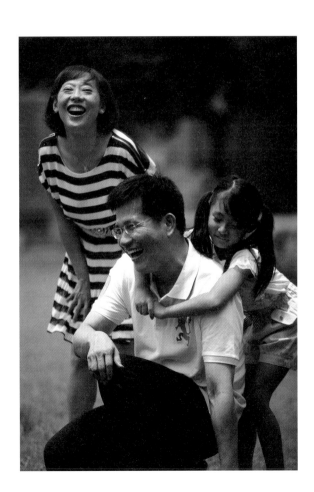

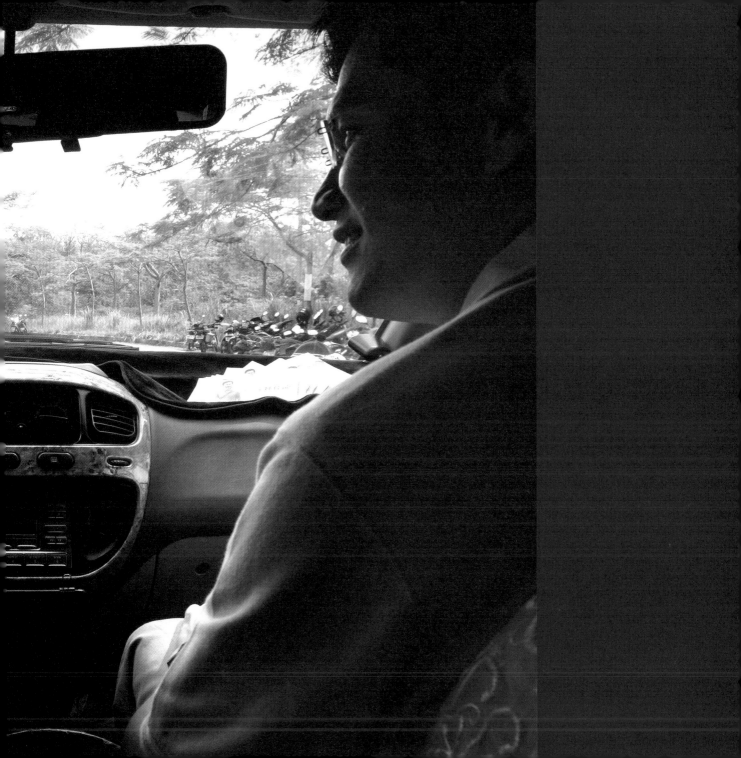

如果他走偏了，台灣頂多是再多一個被罵政客的人。
可是，對我和孩子來說，
卻是失去了一個原本受我們尊重的老公和爸爸。

　　　　　　　　　　　　　　　　　　——廖婉如

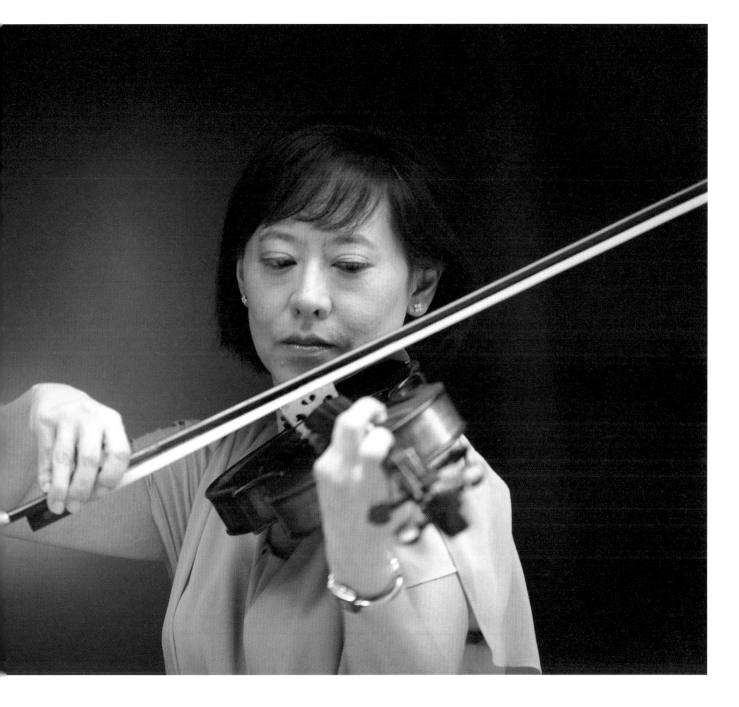

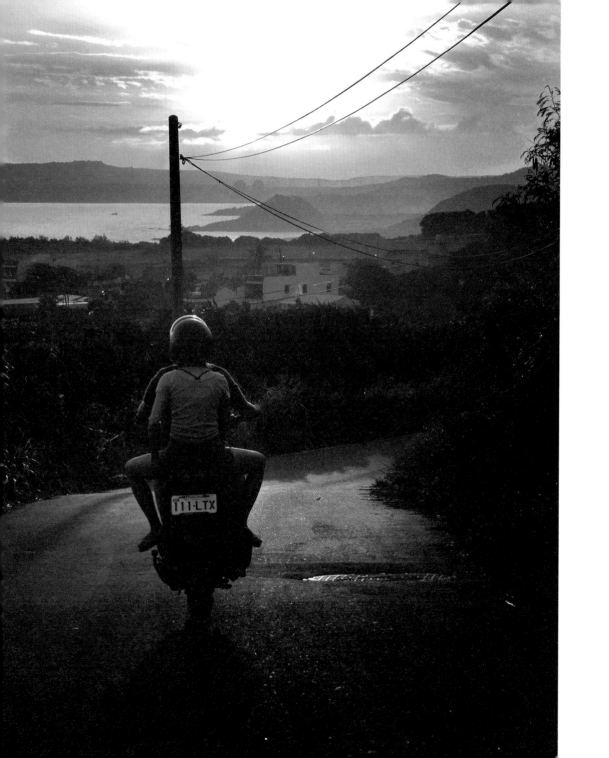

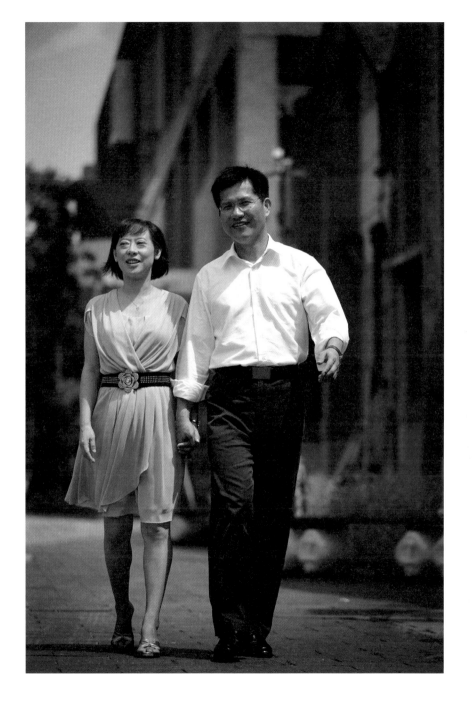

第 八 幕

獻給台灣的兒子

有時候我也會心疼他總是這麼累，但現在已經想通了，
反正這個兒子就是獻給台灣，我也沒甚麼好怨嘆。

——林媽媽

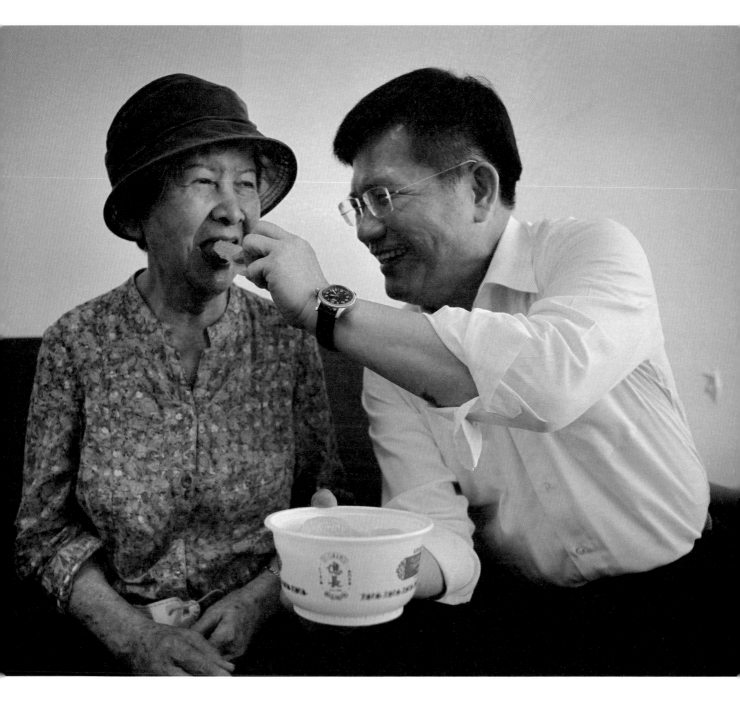

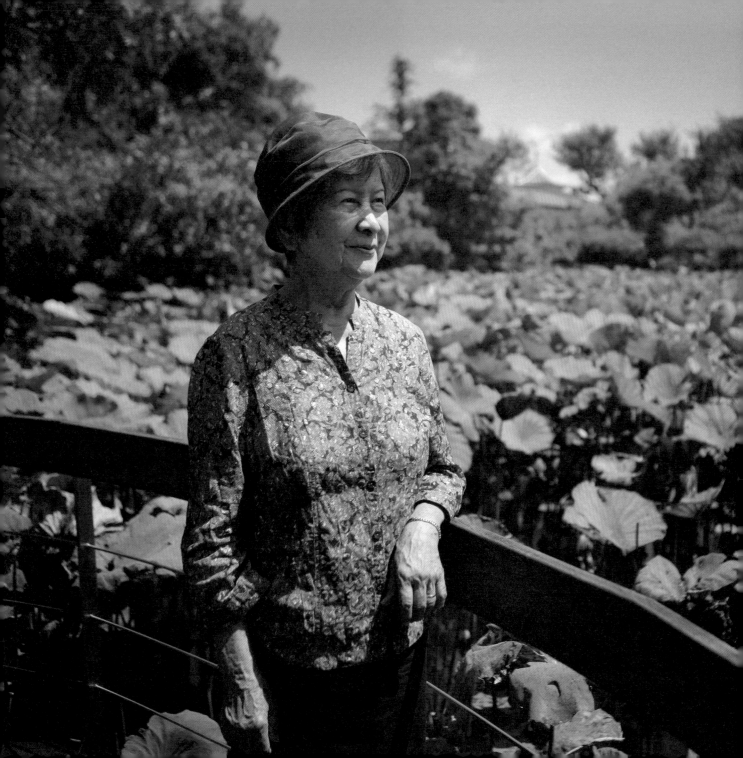

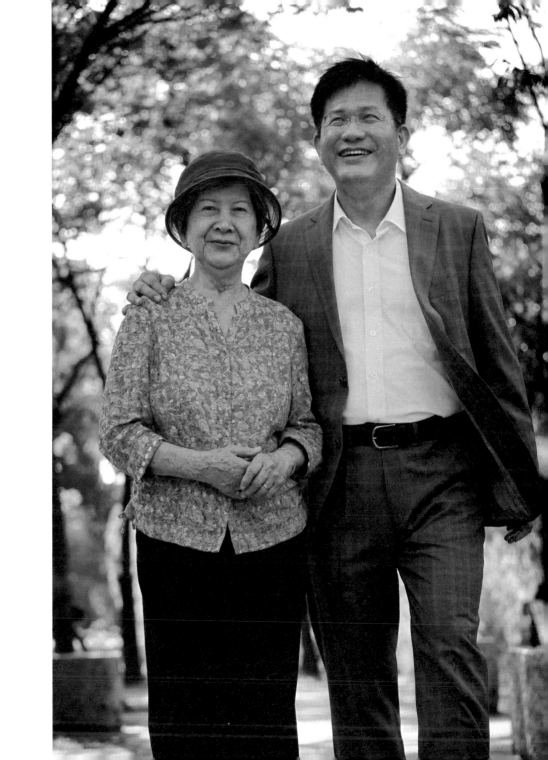

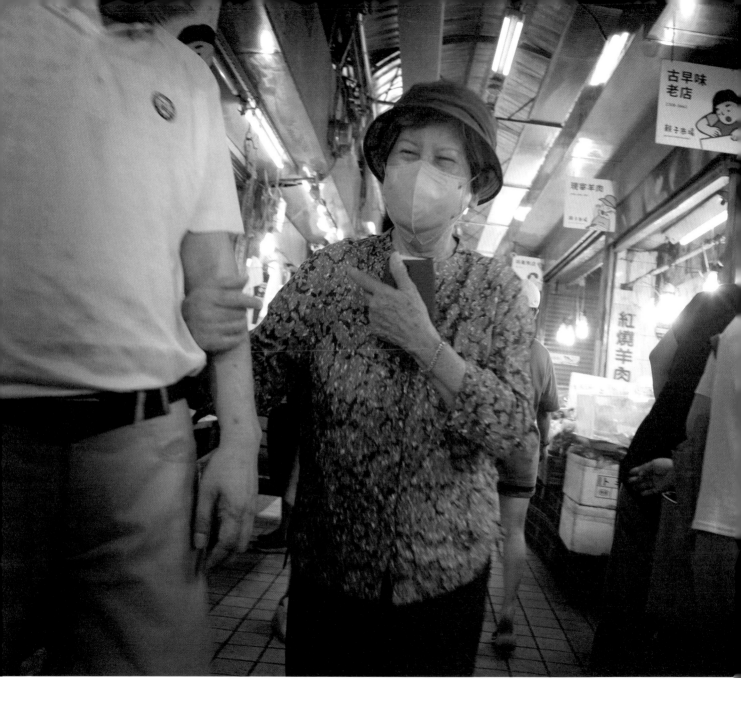

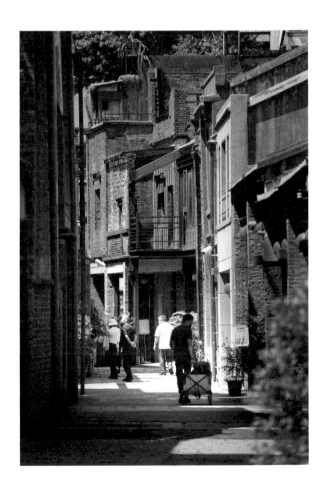

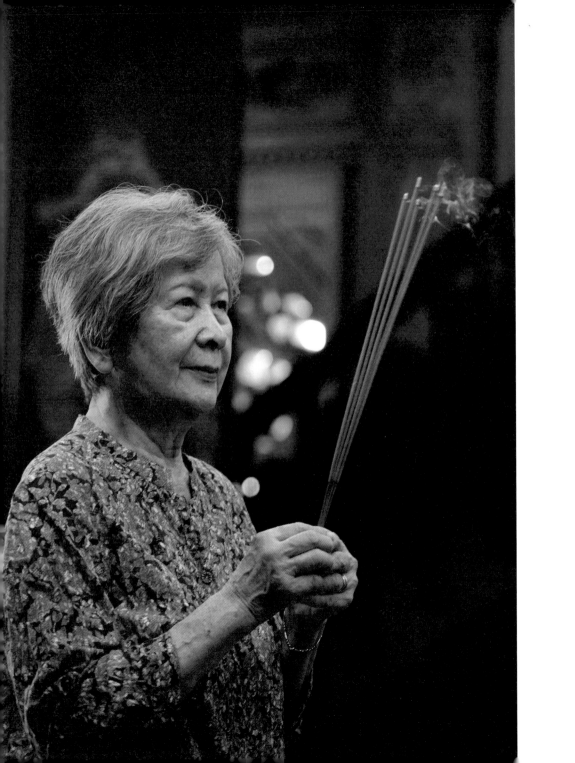

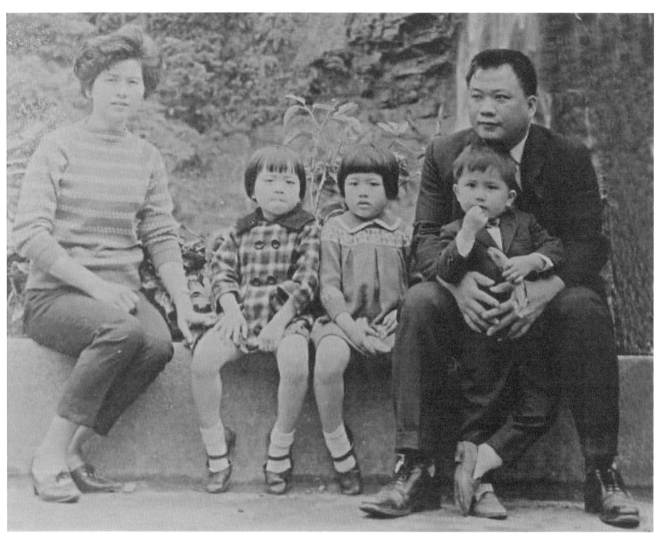

（照片提供／林佳龍）

父親教育我從小就以正面積極的態度來看待人生，
這是我性格中最寶貴的光明資產。

——林佳龍

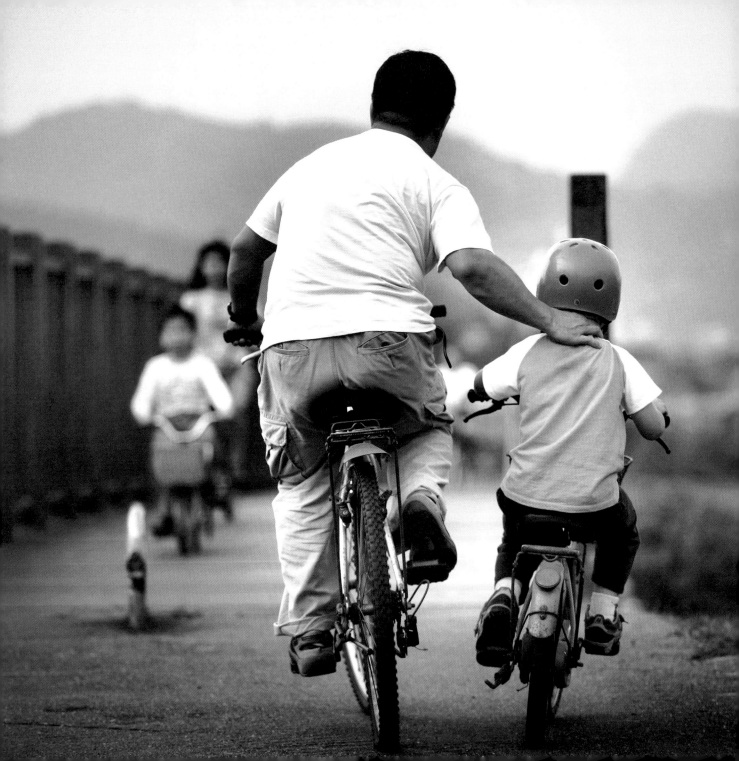

他鄉是故鄉

林佳龍母親口述 ／ 文以崴整理

我 14 歲那年離開鹿港來到台北大都市，就在今天板橋火車站附近的遠東紡織廠當女工。佳龍的爸爸本來在台北日新國小讀書，後來為了躲避「台北大空襲」，才回到雲林故鄉麥寮，初中畢業後，因為成績優秀，他又攜重返台北，本來想要考「建中」，但是沒考上，於是就留下來。他在大稻埕迪化街附近的「男裝社」做西服學徒，人家說佳龍是「裁縫師的兒子」，可說是一點也沒錯。

我 21 歲時結婚，結婚後因為要幫公公償還他以前做生意失敗的負債，夫妻倆整天沒日沒夜的打拚，日子過得很辛苦。我記得佳龍出生後還沒滿月，有一個晚上在靠近中華路的鐵路邊上，有一大片違章建築突然失火，大火燒著燒著，最後竟然燒到我們當時住的矮仔厝，那棟厝是用塑膠板、木材、石棉瓦搭起來的。當時他爸爸先搶救小孩，跑回來救我時，我的額頭已經撞傷，我差一點連爬出來的力氣都沒有。逃出來後，我發現尚未滿月的佳龍被隨便放在路邊，他那兩個也很年幼的姐姐，憨憨的坐在哪裡大哭，也不知道應變，那天晚上天下著雨，農曆春節剛剛過，二月天氣很冷，只看到小囡仔渾身淋得濕透透，竟然沒哭、也沒發燒，我趕緊把他抱起來，心內揪不甘，但是回頭一看，看到那間被燒光光的破厝，想到以後的日子不知道該怎麼過，眼淚就直直流下來。

我們搬離開被火燒光的破厝後，又在附近找到一間違章建築，地點就在今天的南門國小旁邊。那座厝小小間的，臨著馬路邊，於是我們又重新開始奮鬥，繼續做起裁縫的小生意，在艱苦中生活總算變得好過一點點。

記得有一次，家裡突然來了一位警察，說要調查我們全家的戶口，那天我先生剛好不在，我一看到警察心裡就很害怕，尤其是我們住在違章建築裡，家裡又有一堆來自雲林鄉下的學徒，他們都沒有報戶口。警察先生看我遲遲沒拿出戶口名簿

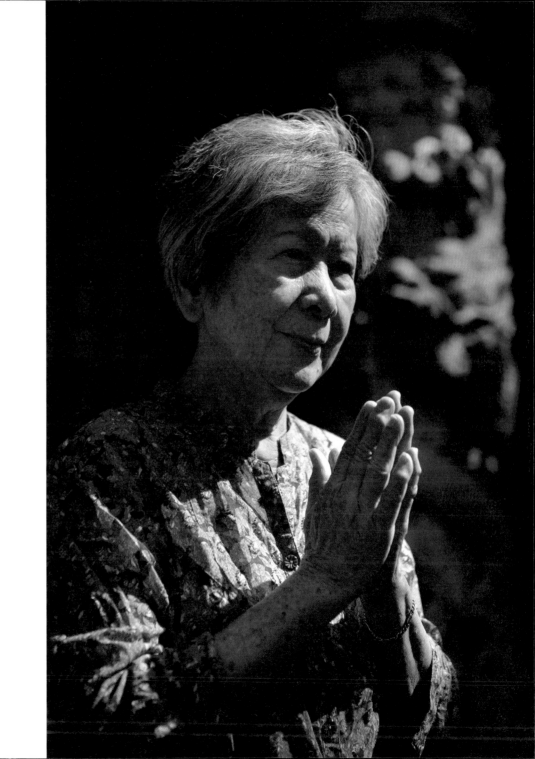

給他調查，口氣變得很不好，大聲的罵我一句，但我還是很客氣的先端出來一張椅子請他先坐，可能是剛剛看到我被人罵，當時還在唸幼稚園的佳龍，竟然也很兇的對警察先生說：「這是我家的椅子，不准你坐。」害我只好不斷的在旁道歉賠不是。

我印象還很深刻，佳龍唸南門國小時，每天中午，他就會跑到與我們家只有一牆相隔的圍牆邊，踮起腳尖來跟我拿便當，還經常會唸著：「阿母，我肚子好餓啊！」我看著他那圓滾滾的大眼睛，心理就會想：「這囡仔跟我一樣，正港是真快餓、又真會吃啊！」

小時候他愛往外跑，喜歡四處找朋友玩耍，放暑假時，我一方面生意忙，另外又怕他趴趴走顧不到，所以就教他幫我縫褲頭，每縫一件就給他一塊錢，說也奇怪，他竟然馬上點頭答應，也很認真的幫忙，線頭總理得順順順，真不愧是我們做裁縫的小孩。我記得他每次領到「工資」後，就會跑出去買零食，然後分給家裡的小學徒作夥吃，我經常看到他們你一口、我一口，吃到津津有味，我看得總會哈哈大笑！

回想過去的事，雖然辛苦，但總是很感恩。佳龍現在很忙，偶爾晚上回來陪我吃飯，也還是要一直回電話、回簡訊，我們難得認真地講上幾句話，更別說是一起出去玩。我過去經常會心疼他總是這麼累，但現在已經想通了，反正這個兒子就是獻給台灣，我也沒甚麼好怨嘆。

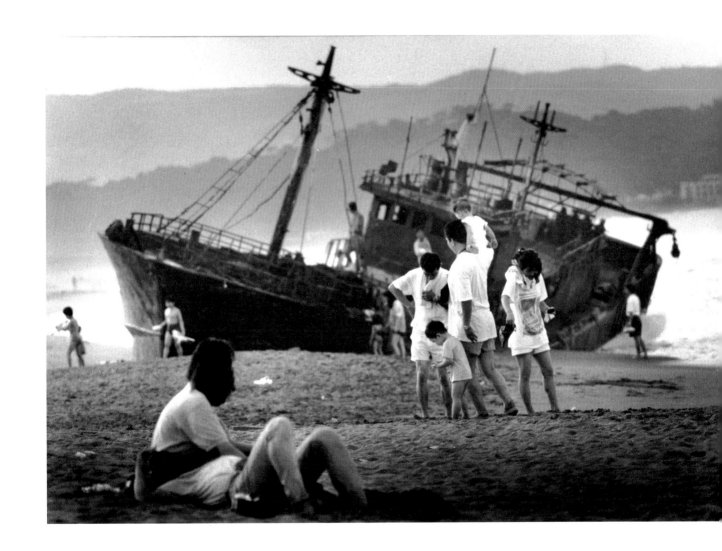

我今年八十多歲了，總覺得要把自己照顧好，不要讓兒子為我擔心。我總是坐公車四處行走，一切都很方便，日子過得很快樂，生活也很簡單，雖然偶爾會覺得寂寞，但並不覺得孤單，我是一個很獨立的老人家，也有很多自己的朋友。我有一個很孝順的女兒，她經常會來陪伴，開車載我到處玩。佳龍也經常會給零用錢，勸我要好好享受生活，我總會告訴他，「免煩惱我，你只要去做好服務的事就好。」

我們夫妻倆早年離開故鄉，分別來到台北都市打拼，那時候經常想，如果有一天能夠榮歸故里該有多好，想當年，台北只是我們「討生活」暫時住的地方。如今，佳龍的爸爸已經葬在新北金山，其實不管台北、新北都已經不是異鄉，當年的「他鄉」早已經變作是「故鄉」。我女兒說有一首歌叫做「台北的天空」（有我們年輕的笑容，也有我們打拼和休息的角落），我感覺這首歌的意思很好，說實在話，我們都已經是「台北人」了！

新北與台北合起來的「大台北」，已經變成是我們的故鄉，「台灣」也從很多人原本心中的「他鄉」變成是「故鄉」，我常跟佳龍說，我們上一代是為個人家庭、為生活打拼，現在你們有能力，就要作伙為整個台灣、為下一代打拼，這就是我對他的期待！

釀時代30　PH0277

 看見，林佳龍

攝　　　影	陳建仲
責任編輯	洪聖翔
美術設計	王嵩賀

出版策劃	釀出版
製作發行	秀威資訊科技股份有限公司
	114 台北市內湖區瑞光路 76 巷 65 號 1 樓
	電話：+886-2-2796-3638　傳真：+886-2-2796-1377
	服務信箱：service@showwe.com.tw
	http://www.showwe.com.tw
郵政劃撥	19563868　戶名：秀威資訊科技股份有限公司
網路訂購	秀威網路書店：https://store.showwe.tw
	博客來網路書店：https://www.books.com.tw/
	誠品網路書店：https://www.eslite.com/
	三民網路書店：https://www.sanmin.com.tw/
法律顧問	毛國樑　律師
總 經 銷	聯合發行股份有限公司
	231 新北市新店區寶橋路 235 巷 6 弄 6 號 4F
	電話：+886-2-2917-8022　傳真：+886-2-2915-6275

出版日期	2022 年 11 月　BOD 一版
定　　　價	350 元

讀者回函卡

國家圖書館出版品預行編目

看見．林佳龍 / 陳建仲攝影. -- 一版. -- 臺北市：釀
出版, 2022.11
　　　面；　公分
　　BOD版
　　ISBN　978-986-445-732-8（平裝）

　　1.CST: 攝影集

957.5　　　　　　　　　　　　　　　111016037